KB084269

THE TATTOO

: 타투의 이유

THE TATTOO : 타투의 이유

초판 1쇄 발행 ׀ 2020년 8월 17일

저자 ׀ 판타
발행처 ׀ 다독임북스
발행인 ׀ 송경민
편집팀 ׀ 인우리, 이연지, 구지원, 김혜영, 정경미
등록 ׀ 제 25100-2017-000042
주소 ׀ 서울시 구로구 디지털로 33길 48
전화 ׀ 02-6964-7660
팩스 ׀ 0505-328-7637
이메일 ׀ gamtoon@naver.com
ISBN ׀ 979-11-90983-05-1

THE TATTOO
: 타투의 이유

판타 새김

삐뚤어지다

우리는 모두 일반적이고 보통인 삶을 쫓는다. 초, 중, 고를 마치고 그럭저럭 괜찮은 대학에 진학하는 것. 그것이 어린 내가 배운 단 하나의 삶이었다. 철들 무렵부터 나는 고생하는 엄마를 위해 성공하고 싶었다. 여느 부모님과 다름없이 자식이 좋은 대학에 가길 원하는 엄마를 위해 나도, 대학만 쫓았다. 엄마도, 다른 모든 어른들도 '좋은 대학'에 가는 게 성공하는 길이라고 했다. 단 하나의 길, 단 하나의 성공만 보던 나는 그것이 수많은 과정 중 하나에 불과하단 걸 그땐 미처 알지 못했다. 우리는 아마, 다들 몰랐을 것이다. 그 길이 정말 전부인 줄 알았으니까.

19살, 지원한 모든 대학에 떨어졌다. 허탈하고 두려웠다. 내가 좋아하는 그림을 할 수 있게 부모님께서 허락해 주신 그

날부터 나는 반드시 성공해야 했다. 그림은 돈이 안 된다는 말을 들으면서도 꾸역꾸역 그림을 그렸다. 내가 잘하고 좋아하는 그림으로 좋은 대학에 들어가 '성공'하고 싶었다. 집, 학교, 학원이 내 고등학생 시절의 전부였고, 소질 없는 다른 과목도 내신 성적을 위해 죽어라 노력했다. 살면서 그렇게 독하게 노력한 적은 없었다. 그러나 결국, 내가 가고 싶은 '좋은 대학'에 떨어졌다.

나는 나의 실패가 두려웠다. 핸드폰을 정지시키고 아무도 만나지 않았다. 평범한 성공의 길에서 뒤처졌다는 생각과 다시 제대로 된 궤도로 돌아가고 싶다는 마음이 나를 더 독하게 만들었다. 학교를 벗어나 서울에서 제일 큰 미술 학원을 들어갔을 때는 진심으로 충격이었다. 40명 남짓한 우리 반에서 내가 제일 그림을 못 그렸다.

나는 그곳에서 노력 말고는 할 수 있는 게 없었다. 수업이 끝나면 고시원에 앉아 일지를 썼다. 뭘 배웠는지 뭐가 잘못됐는지 수도 없이 읽고 또 읽었다. 나는 반에서 제일 빠르게, 시험 출제 의도에 맞는 그림을 그리게 되었다. 시간이 흘러 원하던 대학을 수시로 합격하고, 나는 더 나은 미래가 마치 보상처럼 눈앞에 펼쳐질 줄 알았다. 교수가 학생에게 부모님은 잘 계시냐고 묻기 전까지는 말이다.

교수에게 잘보이려면 그의 생일에 그가 좋아하는 몽블랑

(선배들이 알려줬다.)을 사다 바쳐야 했다. 그리고 당연하지만 화나게도, 대단한 뒷배경이 있다면 교수들에게 관심을 받을 수 있었다. 내 길은 그곳에 없었다. 아니, 정확하게 말하면 내가 어릴 때부터 들어왔던 단 하나의 성공은 내가 가질 수 없는 길이었다. 나는 빼어나게 예쁘지도, 눈에 띄지도 않았다. 나는 어릴 때부터 항상 노력만 해왔다. 더 착하게, 더 바르게, 더 열심히. 그러면 누군가 나의 가치를 알아봐 줄 거라고 생각했는데, 오산이었다. 대학은 그저 수많은 길 중 하나였고 내가 들어선 이 '좋은 대학'은 사실, 좋지 않았던 것이다.

이 모든 상황은 나를 빠르게 갉아먹었다. 고작 이런 학교를 오기 위해 내 빛나는 어린 시절을 희생하다니. 내게 남은 건 입시 미술과 좇다 만 예술의 흔적뿐이었다. 흔한 반항이었다. 때늦은 방황, 때늦은 고민. 학사 경고를 두 번이나 받고 겨우 겨우 졸업해 받은 대학 졸업장을 보면 웃음만 나온다.

고작 과제를 내지 않는다고 해서 바뀌는 건 없었다. 내가 좀 삐뚤어졌다고 해서, 세상은 변하지 않았다. 다만 속이 시원했다. 좁은 곳에서 발버둥 치며 악착같이 지내던 내가 한번 삐뚤어지자 세상이 자유롭게 보였다. 나는 내 맘에 드는 그림을 그렸다. 처음으로 내가 그리고 싶은 그림을 그릴 수 있었다. 점수나 성적에 집착하지 않게 되자 보이는 것이 생겼다. 그게 나의 기호가 되어 내 그림의 기반으로 다져졌다.

아주 어렸을 때보다도 거리낄 것 없었다. 길은 여러 갈래라는 걸 깨달았으니까. 게다가 길이 없어도 내가 걸어가면 그만이지. 그래서 나는 타투이스트라는 길로 들어섰다. 완전히 새로운 길, 완전히 새로운 예술. 삐뚤어지고 나서야 보이는 완전히 새로운 나.

—————Part 1 공존共存;

함께
살아가다

나의 첫 번째 손님

"사람 피부에 하는 건데 연습은 어떻게 하세요?
돼지껍데기?"

가끔 이런 질문을 받는다. 결론부터 말하자면, 답은 NO다.
정말 예전에는 실제로 돼지껍데기에 연습을 했다고도 들었다.
하지만 돼지껍데기는 비위생적이기도 하고 뒤처리가 까다로
워, 요즘에는 대신 사람의 피부와 비슷하게 제작된 고무판에
연습을 한다.

6여 년 전의 일이다. 두 달 정도 고무판에 연습했을 때 즈음, 선생님은 이제 내가 사람의 살에도 연습을 해 봐야 한다고 했다. 아무리 고무판이 사람 살과 비슷하게 만들어졌다고 하지만 한계가 있기 때문이다. 실제 내가 타투를 해야 할 사람의 몸은 뼈와 근육, 피부로 이루어져 있고, 또 입체적이기 때문에 편평한 바닥에 놓고 연습하는 고무판과는 사실 차이가 있었다. 지금 와서 생각해 보면 고작 두 달 연습하고 바로 사람의 피부에 타투를 하겠다는 생각 자체가 조금 무리긴 하다. 당시의 나는 너무 미숙하고, 조급했다. 빨리 '진짜'를 경험해 보고 싶어 설렜다. 하지만 문제는, 겨우 고무판에 두 달 연습해 본 사람에게 누가 자신의 소중한 몸을 내어 주겠냐는 거다. 섣불리 부탁하기에는 너무 버겁고 미안한 일이었다. 고민에 빠진 나에게 선생님은 말씀하셨다.

"주변에 좀 만만한 남자애들한테 해 주면 돼요. 괜찮아요, 어차피 공짜인데 망쳐도 아무 말 못 해요. 저도 그렇게 인연 끊은 애들 많거든요."

선생님은 농담처럼 이야기하셨다. 나는 내색하지 않았지만 큰 충격을 받았다. 타투이스트로서 너무 책임감 없는 말로 들렸다. 돌이켜 보면 긴장을 풀어 주려 일부러 가볍게 말씀하셨을 수도 있다. 오히려 지금은 감사하기까지 하다. 그 말에 더 확신을 얻었기 때문이다.

나의 첫 타투 손님은 바로 나 자신으로 하기로 말이다.

나는 나의 소중한 첫 번째 손님에게 어떤 그림을 새겨 줄지 고민하기 시작했다. 정말 특별한 순간이었다. 내가 작업하는 첫 번째 타투이기도, 동시에 처음 받아 보는 타투이기도 했다. 두려움 반, 설렘 반이었다.

타투이스트라는 직업 자체가 나에게는 너무나 큰 도전이었기에, 새로운 도전에 대한 격려와 희망의 메시지를 담고 싶었다. 내가 갖고 있는 단점도 장점화시켜 더 나은 내가 되고 싶었다.

가끔씩 사주를 보러 가면, 나는 큰 나무들 옆에서 자라는 작은 꽃나무인데 불의 기운이 너무 강해 나무를 태운다고 했다. 나무가 자라는 데에는 태양도 필요하지만 물도 필요한 법인데 나에게는 물이 없다고. 사주를 맹신하는 것은 아니지만, 가끔씩 불같은 내 성미와 오버랩될 때면 내 안의 불이, 나 스스로가 미워지기도 했다. 그러다 어느 날 문득 그런 생각이 들었다.

나에게 불이 많으면 그 불로 할 수 있는 걸 하면 되잖아. 불이 얼마나 이로운 존재인데.

어차피 내 안에 있는 걸 싫어하기보단 받아들이고 그걸 좋은 방향으로 이용하면 된다. 이것도 내 자원이고, 나아가 나

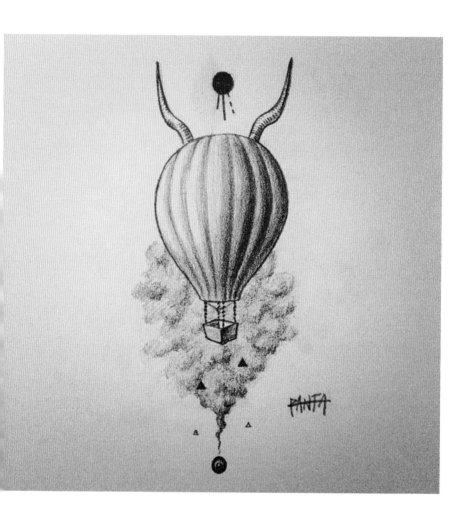

자신이니까.

새로운 도전과 불. 이 두 가지 소재를 섞어 어떤 그림을 만들어 낼 수 있을까 고민하던 중, 두둥실, 무언가 머릿속에 떠올랐다. 열기구였다! 나에게서 끊임없이 샘솟는 불이라는 연료로 더 넓고 더 높은 세상으로 나아가자는 의미로, 나는 단번에 열기구를 새기기로 마음먹었다. 그런데 열기구만으로는 뭔가 부족했다. 스스로를 지킬 수 있도록 튼튼하고 큰 뿔을 달아 주었다. 그리고 열기구 아래에는 나에게 없는 한 가지, 끊임없이 물(구름)을 만들어 내는 구슬을 그려 넣었다. 도안을 완성한 후, 나는 내 첫 의뢰인이 만족해할 거라 확신했고 내 확신은 틀리지 않았다.

그다음 과제는 엄마에게 양해를 구하는 것이었다. 나는 성인이고 또 내 몸이지만, 나를 낳아 주신 엄마께 먼저 말씀을 드리는 것이 도리라고 생각했다. 엄마는 많이 속상해하셨지만 끝내 허락해 주셨다.

"대신 아주 작게, 작게 해야 해. 알겠지?"

선뜻 알았다고 대답한 나는 손바닥으로도 가려지지 않는 사이즈로 내 인생 첫 타투를 새기게 된다.

온갖 걱정으로 밤잠을 설치고 작업실에 갔다. 취향의 차이이긴 하지만 나는 개인적으로 다양한 각도에서 보이는, 가령 정면에서 봤을 때는 살짝 틀어지는 애매한 위치가 좋다. 내 다

리에 직접 작업해야 하다 보니 생각보다 불편한 자세가 되었다. 막상 하려니 겁이 났다.

나중에 안 사실이지만 허벅지는 통증이 큰 부위 가운데 하나라고 한다. 얼마나 긴장을 했는지 나는 그다지 아프지 않아서 몰랐다. 시간이 얼마나 흘렀을까, 이윽고 타투가 완성되었다. 걱정했던 것보다 잘 나온 편이긴 했지만, 첫 타투이다 보니 아무래도 부족한 점이 눈에 많이 띄었다. 역시 고무판과 사람의 피부는 다르구나. 그렇게 한껏 움츠러들어 있을 때 경력 있는 타투이스트 한 분을 만났는데, 첫 타투치곤 정말 잘했다며 의기소침해 있던 내게 자신감을 불어넣어 주셨다. 그때였을 것이다. 열기구의 비행이 시작된 것은.

아쉬운 점이 많지만, 그리고 지금의 스타일과는 조금 차이가 있지만, 여전히 내겐 의미가 가장 큰 타투이다. 열기구는 여전히 순조롭게 비행 중이다.

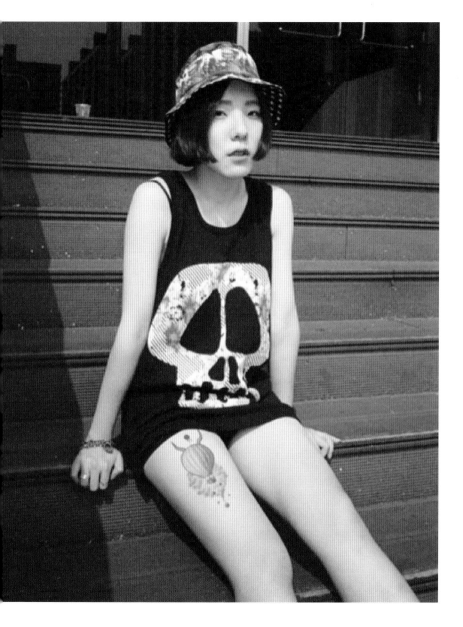

펭귄들

언제부터일까, 내가 환경 문제에 관심을 두게 된 게.

아마 우리나라에서 분리수거된 일회용품의 재활용률이 현저하게 낮다는 기사에 충격을 받은 이후일 것이다. 그때부터 나의 존재가 작게나마 이 지구에 도움이 될 방법이 없을까 곰곰이 고민해 보았다. 거창한 건 아니지만 일회용품 사용 줄이기, 분리수거 철저히 하기 등 일상에서부터 하나씩 실천해 나가는 중이다. 큰돈은 아니지만 다달이 환경보호단체에 후원도 하기 시작했고 말이다.

종종 동물 모양 작업을 받으러 오시는 분들이 있는데, 그럴 때마다 나는 의도치 않게 말이 많아지곤 한다. 동물에 관해 이야기를 하다 보면 시간 가는 줄을 모른다. 동물의 신비한 능력이나 재밌는 사례들을 주거니 받거니 함께 이야기하다 보면, 새로 배워가는 것도 있고.

한번은 예전에 본인이 보드를 타는 모습을 작업 받았던 분이 또 오셨다. 환경문제에 꾸준히 관심이 많으신 분이었다. 특히 멸종 위기에 처한 동물들에 관심을 두기 시작해 앞으로 그러한 동물들을 주제로 타투를 받고 싶다고 하셨다. 그의 첫 동물 타투는 황제펭귄들이 줄지어서 남극 대륙을 걸어가고 있는 장면이었다. 처음에는 그저 귀엽다고만 생각했는데, 씁쓸한 뒷맛을 남긴 작업이었다.

황제펭귄은 다른 펭귄과는 좀 다른 특이한 녀석이다. 대부분의 펭귄 종은 주로 먹이가 풍부하고 비교적 따뜻한 바닷가에서 서식하는데, 황제펭귄은 천적으로부터 새끼를 보호하기 위해 영하 40도가 넘는 대륙에서 산다. 아무래도 대륙이다 보니 먹이를 구하려면 멀리 나가야 하고, 그래서 부부가 번갈아가며 한 마리는 먹이를 구하러 가고 남은 한 마리는 새끼가 얼어 죽지 않게 품고 보호하는데, 알을 낳은 어미가 먹이를 구하러 자리를 비우면 아빠 펭귄은 새끼를 품기 위해 며칠이고 밥도 굶는다.

또 하나, 이들이 추운 남극 대륙에서 살아남을 수 있었던 방법은 허들링Huddling이다. 황제펭귄들은 서로의 몸을 밀착시켜 동그란 형태를 만드는데, 일정한 시간이 지나면 안에 있던 펭귄들은 원의 바깥쪽으로, 원의 바깥쪽에서 바람을 막아 주었던 펭귄들은 따뜻한 안쪽으로 자리를 바꾼다. 이렇게 반복해서 서로의 온기를 나누고 체온을 유지하는 것이다.

함께 살아야 살아지는, 그야말로 자연의 교훈이 아닐 수 없다.

그런데 이들이 멸종 위기에 처해 있다. 지구온난화로 남극의 빙하가 감소하여 서식지가 줄고, 바닷물의 수온 상승으로 그들의 주식인 크릴새우가 줄어들어 굶주림에 죽어가는 펭귄이 많아졌다고. 사랑스러운 그들이 당장 마주할 혹독한 현실이 자꾸만 안타깝고 미안했다.

황제펭귄을 새기신 분도 나와 같은 마음이었을 것이다. 잊지 않기 위해서, 끊임없이 상기시키기 위해서. 본인뿐만 아니라 자신의 타투를 스치듯 보게 될 많은 이들에게도 한 번쯤 느끼게 하기 위해서.

우리는 자연에게서 많은 것을 받았고 많은 것을 배웠다. 앞으로도 알아야 하고 배워야 할 점이 많은데, 우리 인간들은 더 많은 걸 바라고 빼앗으며 정작 중요한 것은 깨닫지 못하는 것 같다. 그 자연의 일부인 동물들에게도 마찬가지다. 우리는 그

들의 터전을 빼앗았고 그들을 통해 많은 것을 얻어내고 생명의 연장까지 이루게 되었다. 하지만 그들에게 고마운 마음을 갖기는커녕 끝없이 더 많은 것을 얻어내려고 하는 것 같다.

나는 이따금씩 생각한다. 언제까지 멸종 위기에 처하는 것이 동물뿐일지, 그다음은 결국 우리 차례가 아닐지.

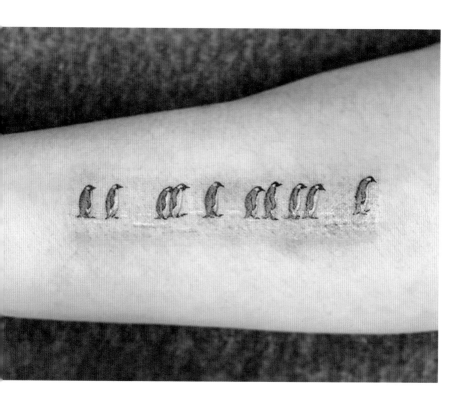

열정에 대하여

오랜만에 뵙는 분이었다. 여러 차례 작업해 드린 적이 있는데, 항상 원하는 디자인에 대해 구체적으로 설명을 해 주시곤 했다. 오늘은 한 번에 여러 개를 받겠다며, 그가 멋쩍은 웃음과 함께 덧붙였다. 마지막 타투는 주제가 좀 어려운데 괜찮겠냐고. 나는 괜찮다고 대답했다.

그의 입에서 흘러나온 마지막 주제는 '열정'이었다. 열정을 그림으로 표현해 달라는 것이다.

나는 종종 이런 의뢰를 받는 편이다. 어떠한 주제로 작업을 받고 싶은데 그것이 마땅히 이미지로 떠오르지 않아 설명하기 힘들어하는 분들이 있다. 물론 형상이 없는 주제를 이미지화하는, 그러니까 가시화하는 일은 쉽지 않다. 하지만 상상력을 발휘해 이미지를 만들어 냈을 때의 그 쾌감은 엄청나다. 운이 좋게도, 나는 매번 주제를 듣는 순간 거의 바로 머릿속에 번뜩하고 이미지가 그려지곤 한다.

이날도 운이 좋았다. '열정'이라는 단어를 듣는 순간, 돌을 뚫고 자라난 식물의 이미지가 떠올랐다. 언젠가 길을 걷다, 보도블록의 좁디좁은 틈 사이에서 싹을 틔워낸 이름 모를 풀을 목격한 적이 있다. 비록 짧은 순간이었지만 그 엄청난 생명력에 경외심을 느꼈다. 언뜻 식물은 한 손으로 꺾어버릴 수 있을 만큼 여리고 약하다고 생각하기 쉽다. 하지만 놀랍게도 그들은, 최악의 조건에서도 단단한 돌바닥을 뚫고 당당히 자신의 모습을 드러낸다.

나는 바로 그 생명력이 떠오른 것이었다. 열악한 환경에도 굴하지 않고 성장을 이룬 그 생명력이, 달리 보면 열정과도 같다고 생각했기 때문이다.

이 모습을 어떻게 그림으로 표현할까 고민하다, 가파른 절벽에 매달려 피어난 꽃의 이미지를 제안했다. 아이디어를 들은 그는 다행히 좋다고 대답했다.

작업을 하면서 수많은 생각이 들었다. 나는 살면서 한 번이라도 이 작고 여린 꽃처럼 치열하고 간절하게 노력을 해본 적이 있었나. 있었다면 언제일까. 앞으로도 나는 그렇게 치열하게 살아갈 수 있을까.

당신의 달

나는 어렸을 때부터 유난히 자연을 눈에 담는 것에 심취했다.

등하굣길에는 길가에 핀 꽃, 나무들을 들여다보는 데 정신이 팔려 다른 사람과 부딪히기 일쑤였고, 쉬는 시간에는 혼자 창가에 앉아 가만히 하늘을 봤다. 시끌벅적한 교실에 앉아 있어도 하늘은 그저 고요하기만 했다.

하늘은 하루에도 수없이, 그 자체만으로 아주 다양한 작품이 된다. 그마저도 매일매일 다른 모습이다. 해가 자취를 감추

면, 이번에는 캄캄한 하늘에 뜬 달을 본다. 어린 나는 달의 형태가 매일 미세하게 달라지는 걸 보는 일이 참 재미있었다. 형태뿐만이 아니다. 빛깔도 달라진다. 창백하리만큼 흰빛을 띨 때도, 으스스한 붉은 빛을 띨 때도 있다.

여러 가지 달의 모습 중에서도 나는 특히 초승달을 가장 좋아했다. 아름다운 곡선 때문일까. 사실 이유는 잘 모르겠다. 어찌 됐든, 초승달이 뜬 걸 발견할 때마다 반가운 마음에 휴대폰을 꺼내 들고 사진으로 담으려 온갖 애를 쓴다. 하지만 휴대폰의 카메라가 문제인지 내 손이 문제인지(후자인 것 같긴 하다), 눈에 보이는 모습 그대로 찍히는 법이 없다. 이 아름다운 장면을 내 눈에 담긴 그대로 좋아하는 사람들과 공유하고 싶은데, 그러지 못해 내심 속상하다. 어쩌면, 아주아주 비싼 카메라가 있으면 찍을 수 있을까.

나는 매달 1일마다 작업 신청서 폼을 SNS에 링크했다가 신청서가 어느 정도 모이면 링크를 내린다. 신청서를 꼼꼼히 읽어보고, 내가 작업하고 싶은 이야기나 도전해 보고 싶은 작업이 있으면 그분들에게 먼저 연락을 드려 예약일을 잡아 드리는 방식이다.

어느 날 신청서를 읽는데 사진 한 장이 눈에 들어왔다. 직접 찍으셨다는 달 사진이었다. 달의 분화구와 빛나는 부분들까지 아주 디테일하게 찍힌 황홀한 사진이었다. 아, 나도 이렇게 달 사진을 찍을 수만 있다면!

예전에는 몸에 있는 점을 타투로 가리려는 손님이 많았다면, 요즘에는 오히려 점을 활용해 디자인하는 경우가 많아졌다. 개인적으로는 자신의 몸을 긍정하는, 작지만 아주 좋은 변화라고 생각한다. 마침 이분도 타투를 받으려는 위치 근처에 점이 하나 있었는데, 이를 가리지 않고 점 자체가 하나의 행성으로 보일 수 있도록 잘 어우러지게 달을 새기고 싶다고 하셨다. 나 역시 동의했고, 그녀가 찍은 달의 모습이 최대한 그 모습 그대로 담길 수 있도록 노력했다.

다행히 그녀의 첫 타투는 성공적이었다. 아무래도 밝게 빛나는 부분을 좀 더 효과적으로 표현하기 위해 흰색 잉크를 썼는데, 이렇게 흰색 잉크로 작업하는 부분은 시간이 지나면서 차츰 옅게 변색되거나 혹은 아예 지워지는 경우도 있다. 사람의 피부에 따라, 직업 및 환경에 따라 결과가 달라지기 때문에 완벽히 예상하기는 어렵지만, 어쩌면 그마저도 매일 제 모습을 바꾸는 달과 닮았다는 생각이 어렴풋이 들었다.

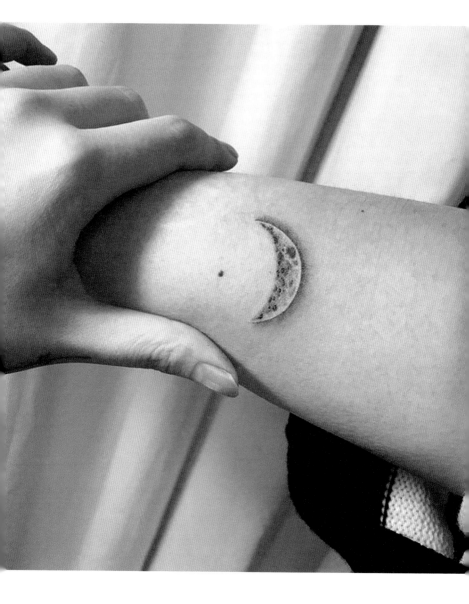

영원한 뮤즈

　　가수 신효섭 씨, 그러니까 가수 크러쉬가 내게 타투를 받으러 왔다. 그는 매체에서 다소 엉뚱하면서도 귀여운 모습으로 비춰지는데, 실제로도 다르지 않았다. 물론 내가 연장자이긴 하지만, 나를 '선생님'이라는 호칭으로 나지막이 부르는 것도 신선했다.

　　그는 반려견인 두유와 함께 찍은 사진(심지어 본인의 앨범 커버로도 쓰인 사진이다.)을 선으로만 따서 작업받고 싶다고 했다.

본격적으로 작업을 시작하기 전 물었다. 두유는 효섭 씨에게 어떤 존재인지.

효섭 씨는 두유를 자신의 가장 가까운 친구이자 가족, 그리고 끊임없이 영감을 주는 뮤즈Muse라고 답했다. 그는 늘 가급적이면 두유를 집에 혼자 두지 않으려고, 일 때문에 오랜 시간 외출을 해야 할 때는 항상 두유를 데리고 다닌다고 했다. 두유 이야기를 꺼내자마자 눈에 띄게 밝아지는 그의 얼굴을 보고, 정말 두유를 진심으로 아끼는구나, 하는 생각이 들었다.

내가 스케치를 하는 동안 작업실 여기저기를 구경하던 그는, 쌓여 있는 CD들 사이에서 매의 눈으로 본인의 CD를 발견했다. 나는 이때다 싶어 CD에 사인을 부탁했다. 그는 흔쾌히 부탁에 응하며 CD 위에 무언가를 끄적였다.

타투가 어느 정도 완성되어 갈 즈음, 그는 갑자기 축구를 하러 가야 한다고 했다. 당황한 나는 아직 미완성이라고 말렸지만 그는 웃으며 자신의 눈에는 완벽하다고 했다. 심플한 작업을 좋아하는 그의 취향도 한몫했겠지만, 간단한 작업이라 금방 끝날 것으로 생각해서 일정을 다소 타이트하게 잡으신 듯했다.*

* 효섭 씨에게도 말씀드리긴 했지만, 이 책을 읽는 분들이 오해하실까 설명해 드린다. 타투 후 최소 며칠 간은 땀을 흘리지 않는 것이 좋다.

효섭 씨가 떠나고, 문득 생각이 나 CD를 확인해 보았다. 사인과 함께 짤막한 메시지가 적혀 있었다. 여전히 생소하지만, 기분 나쁘지 않은 호칭과 함께.

선생님, 두유와 저를 예쁘게 그려 주셔서 감사합니다! 늘 건강하고 행복하세요! :)

한 달 뒤 다른 타투 작업을 받으러 오셔서, 헐레벌떡 먼젓번 받은 타투를 확인해 보았다. 다행히 그와 두유는 거기 잘 있었다. 내심 안도감이 들었다.

부디 그가 오래오래 두유와 행복하고 건강한 나날만 보내길 바란다.

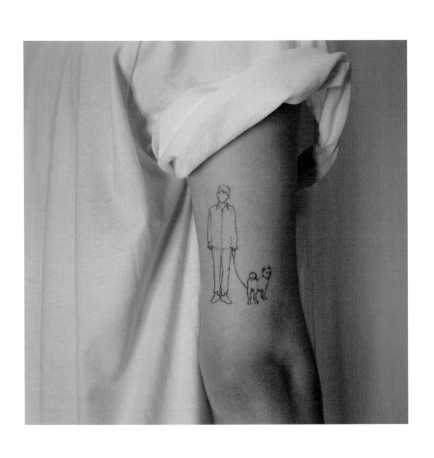

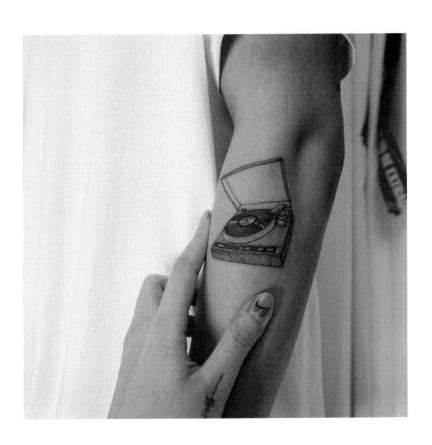

바다의 천사

위기에 처한 사람이나 동물을 구해 주었다는 일화가 많이 전해져 바다의 천사라는 별명을 갖게 된 혹등고래. 하지만 그들이 다른 동물을 구해 주는 진짜 이유는 사실 따로 있다.

타투에도 트렌드가 있다면, 몇 년 전만 해도 귀여운 외모를 지닌 범고래 타투의 인기가 높았다. 그런데 여러 사례를 통해 범고래가 흉포한 성격을 지녔다는 이야기가 전해지기 시작하면서, 언젠가부터 범고래 타투를 받는 사람은 대폭 줄어들

었다. 그때 등장한 히어로가 바로 혹등고래다. 혹등고래는 타투의 소재로 최근 몇 년째 꾸준히 식지 않는 인기를 누리고 있다. 큰 덩치에 혹이 여기저기 나 있어 언뜻 무서워 보이는 외모와 달리, 그들은 사나운 범고래와 맞서면서까지 위기에 빠진 약한 동물을 구해 주곤 한다. 대부분의 동물 종에게서 찾아보기 어려운 이러한 이타심과 선행은 여전히 수많은 연구의 대상이 되고 있다.

그러던 중, 우연히 혹등고래에 관한 한 기사를 읽게 되었다. 그들이 다른 약한 동물을 구해 주는 진짜 이유에 대해 과학적으로 풀어낸 흥미로운 기사였다. 간단히 설명하자면, 초식 동물이든 육식 동물이든, 야생에서 새끼는 아주 약한 존재이고, 성체로 자라 살아남을 확률이 매우 낮다. 혹등고래의 새끼도 예외는 아니다. 때문에 혹등고래 성체들은 항상 긴장을 늦추지 않는다. 또한 혹등고래는 천적인 범고래 등의 포식자들이 사냥감을 발견했을 때 무리에게 보내는 신호를 감지할 수 있다. 그 신호를 감지한 혹등고래는 어떤 동물이 위기에 처해 있든, 범고래의 공격을 저지하는 것을 우선한다. 다시 말해, 혹등고래가 다른 동물을 구해 주는 행위는 자신의 종을 지키기 위한 행동에서 비롯된 부수적인 결과라는 말이다.

결론적으로, 혹등고래를 바다의 천사 혹은 영웅으로 칭송하는 것은 모두 인간의 관점에서 비롯된 것이다. 자연의 관점에서 보면, 동물이 서로 먹고 먹히는 것은 당연한 섭리이니까.

하지만 너무 과학적으로 접근하지는 말자. 난 혹등고래를 언제까지나 바다의 천사로 여기고 싶으니 말이다.

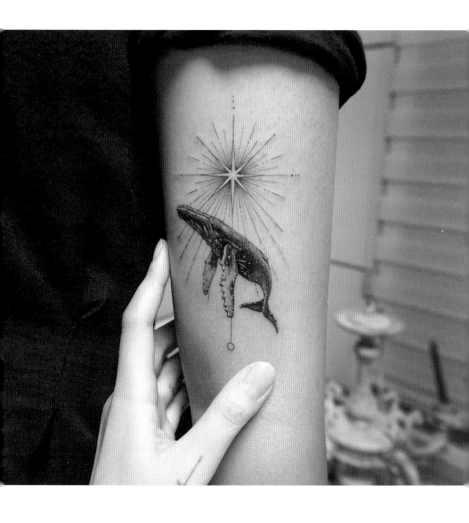

조화

빛과 어둠, N극과 S극, 남성과 여성, 흑과 백, 선과 악, 플러스와 마이너스, 물과 불….

개인적으로 이 세상에 존재하는 모든 것은 음과 양으로 나누어져 있다고 생각한다. 음이 있으면 양이 있고, 양이 있으면 음이 있는 식이다. 극과 극, 즉 반대의 성질을 띠고 있지만 어느 한쪽이 없어서는 안 되는, 떼려야 뗄 수 없는 관계. 이분법적으로 간단히 생각하기 쉽지만, 조금만 깊게 파고들면 굉장히 어려운 개념이다.

세계 일주를 하고 계시던 손님은 오랜만에 한국에 들어와 무언가를 깨달으신 듯, 음과 양의 조화에 대해 작업하고 싶다고 하셨다. 일반적으로 우리가 알고 있는 음양을 상징하는 무늬를 완벽하게 똑같이 표현하기보다는, 흰색 돌고래와 검은색 돌고래가 원을 이루는 모습으로 디자인했다. 원은 다양한 의미가 있지만 주로 '완성'을 뜻한다. 그래서 내가 디자인에 자주 쓰는 소재이기도 하다.

나는 어렸을 때부터 혼란스러웠다. 사람들이 서로 해하려 하고 전쟁을 일으키는 모습을 보면서 이 세상에 착한 사람만 있었으면 좋겠다고 생각했다. 그러면 서로 싸울 일도 없을 것이고 서로 도우면서 행복하게 살 수 있지 않을까 하는, 어릴 때만 할 수 있는 순수한 생각에서였다. 친구나 어른들에게 이런 이야기를 하면 항상 돌아오는 대답은, "모든 사람이 착할 수는 없고 모든 사람이 행복할 수도 없는 법"이었다. 그때는 잘 이해가 되지 않았다.

나이를 먹고 이런저런 경험을 쌓으며 자연스레 알게 되었다. 불행을 겪지 않은 사람이 행복을 느낄 수가 있을까. 설사 느낀다고 하더라도 그 행복이 얼마나 값지고 감사한 일인지 알 수 있을까.

예를 들어 보자. 한 사물이 빛을 받으면, 자연히 그 뒷부분에는 그림자가 드리워진다. 그것이 어둠이다. 빛과 어둠을 흔

히 선과 악으로 비유하는데, 악은 당연히 나쁜 것, 없애야 하는 것이라 생각하기 쉽지만, 이 또한 필수 불가결하다. 물론 사람마다 견해가 다르고 또 정답은 없다. 무한한 우주에서 먼지보다도 작은 내가 뭘 알겠나.

다만 가장 중요한 것은 음과 양은 공생해야 한다는 것, 그리고 그 둘은 적절히 조화를 이루어야 한다는 것이다.

전 세계를 여행하며 깨달은 것을 바탕으로 성장해 나가는 이분을 묵묵히 응원한다. 음과 양의 조화를 이루며 끝내 완성이 되시기를!

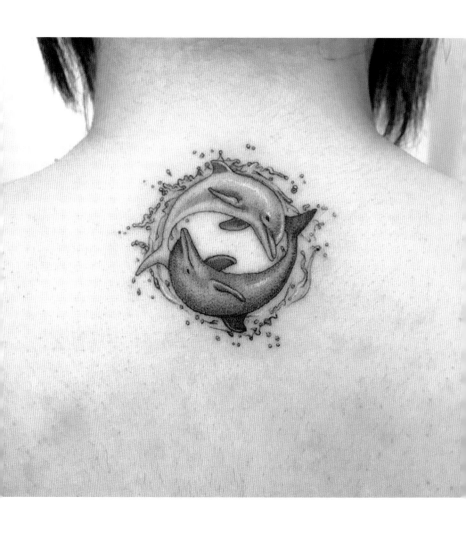

실버라이닝 Silver lining

실버라이닝 *Silver lining; 구름의 흰 가장자리, 혹은 밝은 희망.*

'구름의 흰 가장자리'를 뜻하는 실버라이닝은 구름의 가장자리가 태양 빛에 의해 은빛 물결처럼 보이는 것을 표현할 때 쓰이기도 하지만 '밝은 희망'을 뜻하는 단어로 더 자주 쓰인다.

"Every cloud has a silver lining."

미국에서 사용되는 표현이다. 구름이 해를 다 가려도 햇빛이 자신의 밝음을 주체하지 못하고 삐져나와 구름의 가장자리를 은빛으로 물들이듯, '아무리 안 좋은 상황에서도 한 가지 긍정적인 측면은 있다' 혹은 '어려운 일 뒤에 희망이 찾아온다'라는 뜻이다.

어느 날 실버라이닝을 작업받고 싶다는 손님에게 이유를 물었다.

"잠시 구름에 가렸다고 해서, 해가 영영 사라진 건 아니니까요."

아마 손님에게도 잠시, 해가 구름에 가린 시기가 찾아왔었나 보다.

나는 항상 길흉화복은 동전의 양면처럼 붙어 있다고 생각했다. 나쁜 일이 생기면 좋은 일도 생기고, 좋은 일이 생기면 나쁜 일이 생긴다는 법칙을 믿는다. 그래서 나쁜 일이 생겼을 때는 오히려 마음이 놓였고, 반대로 좋은 일이 생겼을 때는 마냥 기뻐하지 못했다. 그런 나에게, "잠시 구름에 가렸다고 해서 해가 영영 사라진 건 아니다"라는 말은 신선한 충격으로 다가왔다. 결국 길흉화복과 같은 말이나 마찬가지인데 왜 다르게 느꼈는지 모르겠다. 빛을 가린다고 할지라도 그 빛은 사라지지 않는다는 말이 반드시 찾아올 희망에 대한 확신을

가져다준 것 같다. 하루하루를 고통으로 느끼는 이들에게 위안이 되는 메시지가 아닐까 하는 생각이 들었다.

　잠시 해가 가려 칠흑 같은 어둠이 드리워진다고 하더라도, 빛은 사라지는 것이 아니다. 언제나 그 뒤에 존재한다. 우리는 그 사실을 자주 잊는다.

만남

다양한 직업을 가진 분들을 만나지만, 프리다이버^{Free} diver를 만난 건 처음이었다. 구릿빛 피부의 건강한 몸을 가진 분이셨다. 어떤 작업을 하고 싶은지 묻자, 본인이 프리다이빙 하는 모습을 새기고 싶다고 했다. 만타가오리와 함께 말이다.

만타가오리, 혹은 만타레이^{Mantaray}는 뿔처럼 생긴 머리의 두 지느러미 때문에 악마가오리^{Devilray}라고도 불리지만, 장난을 좋아하고 다른 가오리와 달리 독침이 없어서 안전하다고 한다. 큰 녀석은 몸길이가 7미터에 달하고, 개중에는 몸무게가 2톤

이 넘어가는 녀석도 있다고 한다. 나는 사실 물을 두려워하는 편이라 프리다이빙이라는 분야에 대해서는 전혀 무지했다. 자유롭게 바닷속을 날아다니며 신비한 경험을 한다니 생각만 해도 환상적이고 부러웠지만, 나는 감히 꿈도 못 꿀 일이었다. 그래서 자연히 프리다이버들이 가장 만나고 싶은 수중 동물이 바로 만타가오리라는 사실도 알지 못했다. 물론 만타가오리가 어떤 매력을 갖고 있는지도 말이다.

그녀는 발리에서 만타가오리를 봤다고 한다. 만타가오리는 많이 출몰한다는 스폿에서도 만나기가 힘들다는 얘기를 들었기에 큰 기대는 하지 않았다고 한다. 그런데 그런 그녀의 눈앞에 정말 기적적으로 만타가오리가 나타났고, 만타가오리는 그녀를 보자마자 반갑다는 듯 다가와 우아한 자태를 뽐내며 그녀와 함께 수영했다고 했다. 그때의 기분은 말로 설명할 수가 없다고 했다.

눈을 감고 상상해 봤다. 눈앞에 족히 몇 미터나 되는 거대한 생명체가 나타난다면, 순간적으로 공포심에 몸이 얼어붙겠지. 하지만 이내 나를 해치지 않을 거라는 안도감이 찾아올 것이고, 그의 신비롭고 경이로운 모습, 유유히 물속을 가르는 모습을 보고 행복감에 젖어 함께 물속을 헤엄칠 것이다. 입가에 미소가 걸렸다. 달콤한 꿈을 꾸는 기분이었다.

사실 현대인들은 자연에서 사는 동물과 직접 마주칠 기회

가 흔치 않다. 그래서인지 우리는 언젠가부터 점점 더 우리의 편의만을 맹목적으로 좇게 된 것 같다. 수많은 동물들이 우리와 함께 공생하고 있다는 사실을 잊는 것이다. 혹은 외면하는지도.

기독교 신자인 한 친구는 말했다. 신께서는 인간을 가장 사랑하신다고. 불공평하지만 어쩌면 그 말이 정말 맞는지도 모르겠다. 우리의 일상을 이롭게 해 주는 많은 것들이 지구상의 다른 생명체들에게는 위협이 되고 있으니 말이다. 물론 그들이 입는 피해는 결국 우리에게 돌아올 것이다.

우리가 소중한 존재인 만큼, 지구상에 존재하는 모든 동물들도 한 생명, 한 생명이 모두 소중하다. 그리고 그들은 우리에게 악의가 없다.

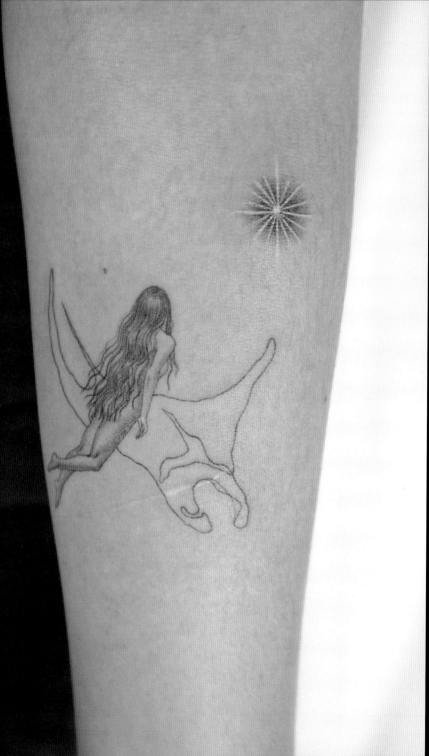

상상 속의 동물

기억도 나지 않을 만큼 어릴 때부터, 그러니까 유니콘이라는 존재를 알게 된 바로 그 순간부터 나는 유니콘이 좋았다. 내 왼쪽 팔에 유니콘이 새겨져 있는 이유이다.

가끔 사람들은 유니콘과 페가수스를 헷갈리곤 한다. 하지만 둘을 구분하는 방법은 생각보다 쉽다. 뿔과 날개다. 유니콘과 페가수스는 둘 다 말의 모습을 하고 있지만, 이마에 뾰족한 뿔이 달린 쪽이 유니콘, 뿔이 없고 날개가 달린 쪽이 페가수스이다. 내가 알기론 그렇다. 이들은 물론 상상 속의 동물이다.

그렇지만 전해져 내려오는 수많은 이야기나 그림을 보면 그들이 실제로 존재했던 것처럼 보이기도 한다.

유니콘은 실재했을까?
많은 사람들은 그랬기를 바란다. 나 역시 그렇다.

유니콘에 대한 기록을 보면, 유니콘의 이마에 있는 뿔은 물을 정화하거나 해독하는 마법의 능력을 가지고 있다고 한다. 유니콘의 뿔이 물에 닿으면 물을 정화하고 해독할 수 있다고 하여 강이나 연못가에 유니콘이 물을 마시는 그림이 유독 많다. 또한 유니콘의 뿔을 갈아서 만든 가루는 만능 해독약으로 쓰였는데, 서양 중세시대에는 유니콘의 뿔이 전염병에 효과가 있다고 믿고, 실제로 처방해 사용하기도 했다. 당시에 유니콘의 뿔을 어떻게 구했는지는 알 수 없지만, 아마도 뿔 달린 어느 동물이 대신 희생을 당하지 않았나 싶다. 이러한 유니콘 뿔의 불가사의한 효능 때문에 일각돌고래의 이빨 역시 대단히 비싼 값으로 매매되었다. 유니콘의 원형이 된 코뿔소의 뿔 역시 약재로 쓰인다. 이로 인해 현재 일각돌고래와 코뿔소는 멸종위기종이 되어버렸다. 어쩌면 먼 훗날 이들도 유니콘처럼 환상의 동물로 분류될지 모를 일이다.

왜 우리는 이런 환상의 동물에 집착하게 되는 걸까. 실제로 본 적도, 실재하지도 않는 동물에게 말이다. 물론 나 역시 그 신비하고 매력적인 모습에 반해 유니콘의 뿔을 다른 동물의

이마에 붙여 그림을 그리기도 했다. 하지만 다른 이유도 있을 거라 생각한다. 요즘은 대체 어느 것이 현실 세계인지 헷갈리지만 우리가 일반적으로 알고 있는 현실 세계, 우리가 지금 살고 있는 이 세상을 잠시라도 피하고 싶어서가 아닐까. 팍팍한 세상살이에 지쳐 잠시나마 동화같은 세계에서 쉬고 싶어서 말이다.

그곳에 머무는 동안은 어떠한 걱정도 슬픔도 없을 테니까.

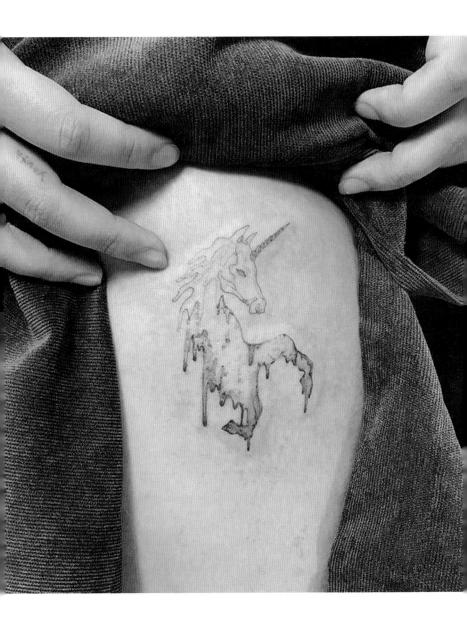

New born

2019년은 그녀가 서른 살이 된 해이자, 그녀의 가치관에 결정적인 변화가 생긴, 다시 말해 터닝포인트가 된 해였다.

안정적이었지만 타인의 영향에서 자유롭지 못했던 기존의 삶에서 벗어나, 온전히 자신의 행복을 위해 사는 삶. 때로 위험이 따르더라도 독립적인 삶을 살아가겠다고 결심한 이 순간을, 흔들릴 때마다 잊지 않고 기억하고자 타투로 남기고 싶다고 했다.

그녀는 30년이라는 시간 동안 자신이 살아온 세계를 완전히 무너뜨리는, 그러니까 어떻게 말하면 '깨뜨리는' 힘든 과정을 거치고서야 오롯이 나 자신에게 집중하고 행복해지는 법을 배울 수 있었다고 했다. 그녀는 이 과정을 헤르만 헤세의 소설 〈데미안〉 속의 '깨진 알'로 표현해 달라고 말했다.

새는 알에서 나와 자신의 길을 가기 위해 싸운다. 알은 세상이다. 태어나려는 자는 세상을 깨뜨려야만 한다. 새는 신에게로 날아오른다. 이 신의 이름은 아브락사스이다.

– <데미안>, 헤르만 헤세

〈데미안〉에서 싱클레어의 집은 그에게 안정감을 주는 세상이었다. 세상의 밖을 경험한 그는 처음엔 혼란스러웠지만, 다양한 인물과의 접촉을 통해 점차 세상 밖으로 나갈 수 있을 만큼 성장하게 된다. 깨달음을 얻은 것이다. 아마 그녀도 그랬으리라.

그녀는 선과 악에 대해 부모님과 주변의 지배적인 사상대로 이끌려 안정적인 삶을 살아야 한다는 강박에 사로잡혔던 시절을 깨고 싶다고 했다. 모호할지라도 '나'의 기준으로, 주변의 시선을 의식하거나 남과 비교하지 않고, 그동안은 금기시했던 가치와 모험에 맘껏 도전하고 만끽하며 자유롭게 살고 싶다고 했다.

깨진 알 속에는 그녀가 좋아하는 것들이 담겨 있다. 그녀를 자꾸만 알 속에 머물게 하는 안정, 안락을 의미하는 것들이다. 사실 나는 처음 그녀의 의뢰를 받고 머릿속으로 깨진 알과 날아가는 새까지 함께 구상해 뒀다. 그러나 나만의 징크스일까, 항상 디테일하게 구상해 두면 그대로 진행되는 법이 없다. 그녀는 깨진 알과 그 안의 세상만 새기기를 원했다. 새는 훗날, 자신이 진정으로 새처럼 날게 되었을 때 새기겠다며 말이다.

그리고 1년이 지난 어느 날, 그녀가 다시 찾아왔다. 날아가는 새를 추가하고 싶다고. 다시 만난 그녀는 무언가 더 자유로워진 느낌이었다. 알을 완전히 깨고 날아가는 새의 모습 같달까. 작업 중 대화를 나누며 그 이유를 알게 되었다. 사실 그녀는 부모님을 비롯한 주변의 안정적인 환경 속에서 평생을 살아왔다. 그러다 사랑하는 사람을 만났고 그와 결혼을 결심했다. 하지만 당신의 자식이 가장 아까웠던 부모님께서는 결혼을 반대하셨고 그래도 그녀는 결혼을 감행했다. 자신의 길을 가기 위해 세상을 깨뜨린 것이다. 그때 그 결심의 순간을 잊지 않고자 그녀는 깨진 알을 새겼다. 하지만 홀로 마주한 알 밖 세상에서는 으레 뜻밖의 고난이 찾아오게 마련이다. 그녀는 그와 헤어졌고 전보다 더 독립적이고 자유로운 삶을 살게 되었다. 그때 비로소 날아가는 새를 새겨야겠다는 확신이 생겼다고 한다.

모든 선택에는 대가가 따른다. 그리고 그녀와 우리는 살아가며 수없이 많은 선택 앞에 놓이게 될 것이다. 어떤 선택을 하든 오롯이 '나'를 위한 삶을 살길 바란다. 그렇다면 그 대가 역시 기꺼이 치를 수 있을 테니 말이다.

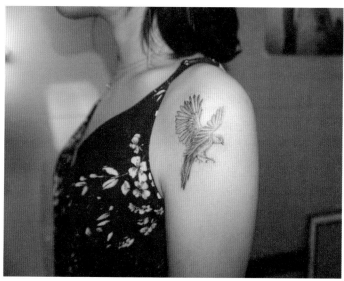

동물 복지

나는 고기반찬 없이는 밥도 잘 안 먹는 까다로운 꼬맹이였다. 어릴 때는 채식주의자가 까다로운 사람이겠거니 싶었고, 얼마 전까지만 해도 비건에 대해 관심이 많지 않았다. 나는 여전히 고기를 좋아하는 꼬맹이와 다름없었고, 고기 중엔 역시 '소고기!'를 외치곤 했다. 하지만 최근엔 소고기를 줄이려고 노력 중이다. 환경 문제와 축산업, 특히 소를 사육할 때 나타나는 환경 오염 문제는 너무나 유명한 이야기이니 말이다. 대신 돼지고기를 먹으면 되지 않을까 하고 생각한 나였는

데, 가까운 셰프님께 돼지 이야기를 듣고 다시 고민에 빠졌다.

이슬람교, 유대교에서 돼지고기를 먹지 않는 이유는 바로 하늘과 관련이 있다. 돼지는 동물 중에 하늘을 올려다볼 수 없는 동물이기에 하늘, 즉 신을 섬기지 않는다고 여겨졌다. 거기에 돼지는 더럽다는 흔한 오해가 함께 어우러져 돼지고기를 금기시하게 되었다고 한다. 더불어 중동 지역의 종교이기 때문에 그 지역의 환경적인 면에서도 영향을 받았는데, 특히나 물이 부족한 중동에서 물이 많이 드는 돼지를 사육하기란 힘든 일이었고 그로 인해 돼지를 자연스레 금기시한 것이다.

돼지를 기르기 위해 소모되는 어마어마한 양의 물, 분뇨로 인한 인근의 환경 오염까지. 생각해보면 당연한 환경 문제들을 알게 모르게 외면해 온 것 같아 마음이 무거워졌다. 주변에 채식하는 친구들이 많지는 않지만, 비건에 대해 깊게 생각해본 이후로 그들의 생각을 비로소 이해하게 된 것 같다. 완전한 채식은 힘들더라도 고기는 꼭 줄여야지!

첫 타투를 받으러 온 손님은 아기 돼지를 새기고 싶다고 하셨다. 비윤리적인 도축 현장의 영상을 본 이후로 고기를 먹을 수 없게 되었다고 말하는 손님의 모습이 아직도 생생하게 기억난다. 영상의 충격이 너무 커 고기 냄새가 역하게 느껴졌다고 한다. 다른 이들이 고기를 먹는 것은 이해하지만, 동물을 위해 도축 환경이 어느 정도 개선되길 바라며 그 신념의 표현

으로 아기 돼지를 새기기로 한 것이다.

나 역시 그 말에 동의한다. 야생에서의 동물들은 본능적으로 자기들이 먹을 만큼만 사냥을 하고 배가 부르면 더 이상 먹지도, 사냥하지도 않는다고 한다. 하지만 인간은 다르다. 더 맛있는 음식을 위해 돈과 시간을 기꺼이 투자한다. 배가 부른 상태에서도 끊임없이 사냥(도축)을 한다. 고기를 먹지 말라고 강요할 수는 없지만, 적어도 동물의 희생을 알고는 있어야 하는 게 아닐까? 적어도 동물들의 삶과 죽음이 비참해서는 안 될 것이다.

"굳이?"라고 반문하는 사람들도 있다. 하지만 가축의 건강은 인간의 건강과도 직결된 문제다. 평생을 거의 움직이지도 못한 채 폐사하지 않도록 항생제로 범벅된 사료만 먹고 자란 닭이 낳은 달걀에는, 어미 닭이 그동안 받은 스트레스가 그대로 유전자로 전달된다고 한다. 그 달걀을 인간이 먹는다면? 결국 우리가 한 대로 돌려받는 것이다. 자유로운 활동이 가능한 넓은 축사, 인도적인 도축. 그러기 위해서는 사람들이 적절한 가격을 지불할 줄 알아야 한다. 지금의 싼 축산물의 가격과 비교해서 동물 복지 제품은 당연히 비싸다. 하지만 나와 환경을 위한 소비는 축산 환경을 바꿀 것이다. 나는 더 나은 환경을 위해 기꺼이 소비하는 사람이 되고 싶다. 아기 돼지를 새긴 손님의 신념을 응원할 수 있도록 말이다.

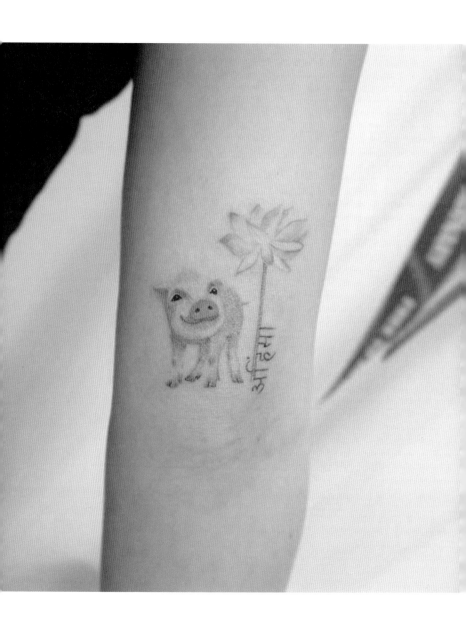

1년 뒤에 온 문자

예전에 내게 소나무 타투를 받은 분의 이야기이다.

지어진 이름대로만 살아도 성공한 삶이란 말이 있지 않은가. 그의 이름은 어머니께서 "푸르름이 가득 찬 소나무"라는 뜻으로 직접 지어 주셨다고 했다. 본인이 그 뜻대로 살지 못하는 것 같아, 변화할 수 있도록 노력하자는 의미로 타투를 새기고 싶다고 했다. 나는 아주 튼튼한 뿌리를 가진 소나무를 새겨 주었다. 그리고 나무의 꼭대기에는 완성을 뜻하는 원을 그렸다. 그에게도 분명 좋은 일 혹은 새로운 시작을 위한 어떠한

계기가 생길 거라는 기대에 괜스레 내 마음이 부풀었다.

그리고 1년 후, 그에게서 장문의 메시지가 한 통 도착했다. 그는 이상하게도 타투를 새기고 나서 더 불행해졌다고 말하고 있었다. 마음이 쿵 내려앉는 기분이었다. 당황스럽기도, 도움이 되지 못했다는 사실에 실망스럽기도 했다. 그는 타투를 한 이후 1년 사이에 너무 많은 일들이 일어났고, 심적으로 불안하고 우울해서 부정적인 생각만 가득해졌다고 했다. 그의 메시지는 계속해서 이어졌다.

그러던 어느 날, 어쩌다 우연히 본인이 받은 타투를 뒤집어서 보게 되었는데, 뿌리라고 생각했던 부분이 겨울에 잎이 다 떨어져 생기를 잃은 나뭇가지 같다는 생각이 들었다는 것이다. 맞다. 뿌리는 땅을 향해 뻗어 있지만 하늘을 향하도록 뒤집어서 보면 잎이 떨어진 앙상한 나뭇가지처럼 보일 수도 있다. 그 앙상한 나뭇가지의 모습은 이상하게도 그에게 위로가 되었다.

"사계절 내내 푸르기만 할 수 없더라고요."

어쩌면 당연한 말인데도 신선하게 다가왔다. 어쩌면 그는 자신의 이름대로 항상 푸르러야 한다는 압박감에 평생을 짓눌려 살았는지도 모른다. 그런 그가 작지만 의미 있는 깨달음을 얻게 된 것이다. 나는 내 타투 작업이 그가 깨달음을 얻는 계

기이자 삶의 위로가 되었다는 사실에 정말 기뻤다. 그 역시 덕분에 자신을 다시 돌아보고 난생처음으로 자신을 위로해 주게 되었다며 감사하다고 말했다. 최근엔 일도 하고 음악도 하며 지내는데, 예전 같았으면 극복해야 한다며 부담을 느꼈을 일도 이제는 그냥 그러려니 한다고 했다.

그래, 어쩌면 항상 완벽해야 한다는 생각 자체가 나를 옥죄고 불행하게 만드는 것일지도 모른다. 너무 애쓰지 말자. 어떤 나무도 사계절 내내 푸르기만 할 수는 없으니 말이다.

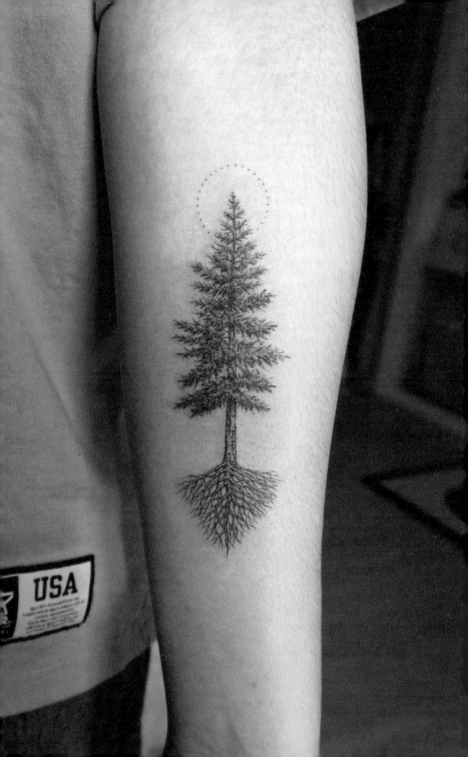

기도하는 손

나에게 인생 첫 타투를 받으러 오신 분이었는데, 동생
에 대한 추모의 의미를 담은 타투를 받고 싶다고 말했다.

사실 무언가를 디자인하려면 먼저 그에 대해 자세히 알아
야 한다. 그래야 정말 걸맞은 디자인이 나오기 때문이다. 하
지만 가족의 죽음이라는 주제 앞에서 차마 쉽게 입이 떨어지
지 않았다. 사실 이는 개인적인 경험 탓이기도 한데 몇 년 전,
죽은 가족에 대한 작업을 받고 싶다고 찾아온 분이 있었다. 내
게 여러 차례 타투를 받으신 분이었고, 나는 나름대로 그분과

교감이 있었다고 판단했던 것 같다. 이런 질문을 해도 될 만큼 말이다.

조심스레 가족분이 어떻게 죽었는지 물어봤는데, 짧은 순간이었지만 손님의 표정이 급히 어두워졌다. 나는 그제야 큰 실례를 했다는 걸, 넘지 말아야 할 선을 넘었다는 걸 깨달았다. 너무 죄송스러워서 죄송하다는 말도 드리지 못하고 도망치다시피 그날의 작업을 마친 기억이 난다. 이후 두고두고 후회하며, 비슷한 사연을 가지고 찾아오신 분들께 다시는 그런 질문을 하지 않았다. 그래서 이분께도 최대한 조심스럽게 기본적인 것들만 질문했다. 태어난 날짜, 평소에 좋아했던 것이나 자주 했던 말. 혹은 동생에게 전하고 싶은 말.

기도하는 모습과 함께 동생의 기일과 문구가 들어갔으면 좋겠다고 했다. 문구는 "Be healthy there". 사실 이 표현 자체는 추모의 의미로 쓰이기보다는 멀리 떠나는 이에게 하는 것이 자연스럽다고 한다. 하지만 난 괜찮았다. 동생분은 정말 멀리 떠나 있는 것일 뿐, 조금 시간이 걸리겠지만 언제고 다시 만나게 될 테니 말이다.

기도하는 모습이라는 말에 나는 가장 먼저 뒤러의 〈기도하는 손〉이 떠올랐다. 나는 그 그림을 아주 좋아한다. 손님의 의견을 물으니 손님 역시 좋다고 했다. 작업을 하며 그림에 담긴 감동적인 사연에 대해 이야기했다.

뒤러와 그의 친구인 한스는 화가가 되는 것이 꿈이었다. 하지만 둘 다 그림을 그리기에는 너무 가난했다. 한스는 제안을 했다. 둘 중 한 명이 일을 해서 돈을 벌고 한 명은 그림을 그리다가, 나중에 안정을 찾을 때쯤 돈을 벌던 사람도 그림을 그릴 수 있도록 도와주자고. 그렇게 한스의 도움으로 뒤러는 그림을 그리기 시작했고 곧 그림으로 돈을 벌 수 있게 되었다. 이제 한스도 그림을 그릴 수 있게 해 줘야겠다고 맘을 먹은 어느 날, 집에 간 뒤러는 한스의 기도를 엿듣게 되었다.

"신이시여, 저는 비록 고된 일을 하느라 손이 이렇게 굽어 이제 그림을 그릴 수 없게 됐지만, 제 친구는 앞으로도 그림을 그릴 수 있게 도와주시옵소서."

그런 한스의 손을 그린 것이 바로 〈기도하는 손〉이다. 주름 지고 굽어진 손가락을 모아 진심 어린 마음으로 기도하는 손. 나는 이 손이야말로 진짜 기도하는 손이라고 생각한다.

동생분의 탄생석은 호안석이었다. 호랑이 눈을 닮았다 하여 이름 붙여진 호안석은 돌을 지니고 있는 사람을 지켜 준다는 이야기가 있다. 호안석과 함께 동생분의 수호성인 천왕성을 새겨 드렸다.

작업을 마무리 지을 무렵, 손님이 선뜻 먼저 이야기를 꺼냈다. 동생분은 생전에 많이 아팠다고 했다. 그제야 손님이 동생

에게 전하고자 했던 말의 의미가 깊이 이해되었다.

그곳에서 더는 아프지 않길, Be healthy there.

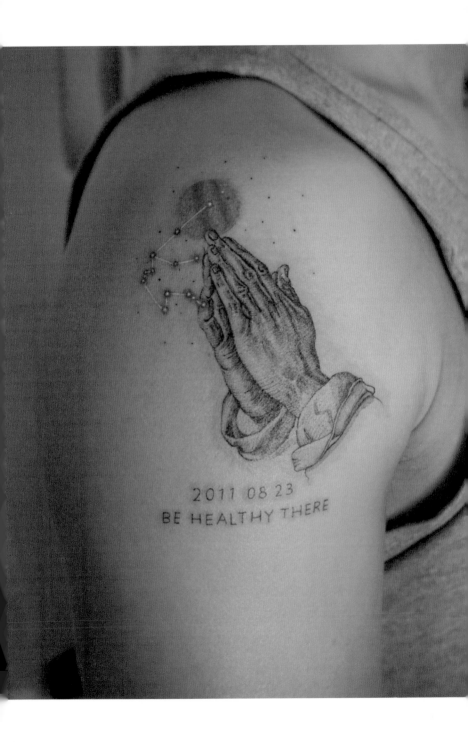

———— Part 2 자존自存;

혼자서도
꿋꿋이

의자의 탑

그는 거울을 통해 자기 자신을 바라보고 있다. 하지만 거울을 통해 자기 자신을 바라보는 자신을 보지는 않는다.

- ⟨커튼⟩, 밀란 쿤데라

그는 "나 스스로를 돌아보고 주의 깊게 살펴보는 것도 물론 중요하지만, 요즘에는 타인의 마음을 챙기는 것이 더 중요하게 느껴진다"고 말했다. 한동안 개인적인 문제로 인해 스스로를 들여다보고 자기 감정에 솔직해지려 애썼는데, 그 과정

이 의도치 않게 타인에게는 폭력이 될 수도 있다는 것을 느끼고 많이 힘들었다고 했다. 그 후 줄곧 '나'를 충분히 돌아보되, '나'라는 에고Ego에 갇히지 않고 타인에게도 폭력적이지 않을 수 있는 방법에 대해서 고민하던 중 위 구절을 읽었다고 한다.

그는 나를 돌아보는 그 '자리'까지 돌아보는 것이, 나를 살피면서 타인에게도 폭력적이지 않을 수 있는 유일한 방법이 아닐까 생각하게 되었고 의자들이 탑처럼 수없이 쌓여 있는 이미지가 떠올랐다고 했다. 내가 앉은 그 자리를 돌아보고, 돌아보는 그 자리를 돌아보고, 또 그 자리를 돌아보는, 어찌 보면 끝이 없는, 굉장히 불안한 이미지였다. 하지만 그런 위태로운 자리에서 끝없이 반성하는 것만이 타인에게 상처를 주지 않기 위한 유일한 방법이라는 결론에 도달했다.

간혹 이렇게 자신의 생각을 이미지화시켜서 설명해 주시는 분들을 만날 때마다, 창작자로서 나 자신을 뒤돌아보게 된다. 그들은 나에게 또 다른 영감이 되기도, 겸손해야겠다는 다짐의 계기가 되기도 한다. 새삼 내 직업은 이래서 참 재미있다.

나는 흑백으로 불안하게 마구 뒤엉켜 쌓여 있는 의자들을 머릿속으로 상상했다. 그것만으로는 무언가 부족했다. 의자 중 하나를 붉은색으로 물들이면 어떨까. 그럼 보다 긴장감이 들 것이다. 시각적으로도 임팩트가 있다. 그도 내 의견에 동의했고 작업은 그렇게 진행되었다.

나 역시 때때로 내가 머물렀던 자리를 돌아본다. 과오를 스스로 인정하고 반성하는 것은 쉬운 일이 아니다. 하지만 그 고통을 견뎌내고 나면 인생이라는 계단에서 한 번에 여러 칸을 껑충 올라간 기분이 들기도 한다.

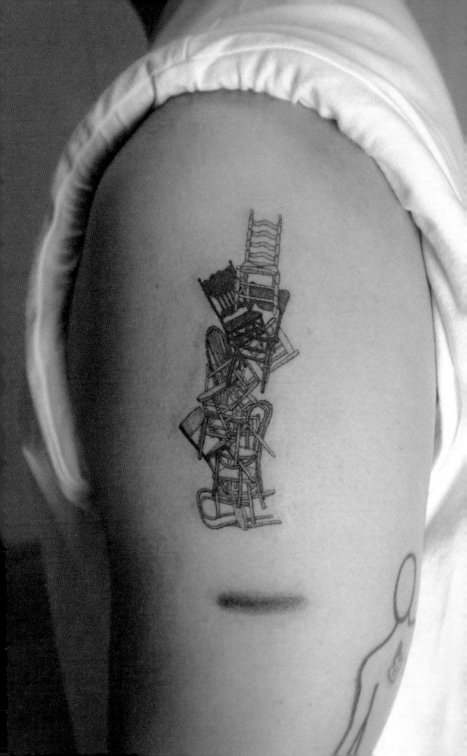

해방

그녀는 고등학교 시절 심한 따돌림을 당했다고 고백했다. 그 내용은 정말 충격적이었다. 입에 담아선 안 될 온갖 외모 비하 발언과 강압적인 행동들, 영영 끝날 것 같지 않던 고통스러운 시간들. 그녀는 대학교에 진학하면, 완전히 새로운 환경에서 새로운 친구들과 나은 삶을 꾸릴 수 있지 않을까 희망을 품었다고 했다. 하지만 과거의 트라우마 탓일까, 대학생이 된 뒤에도 그녀는 모든 걸 친구들에게 맞추고 눈치를 보며 전전긍긍하게 되었다. 친구들과 잘 지내고 싶은 그녀의 바람

과는 다르게 친구들은 그녀의 행동을 이해해 주지 못했고 다시금 관계에 금이 가기 시작했다. 그녀는 얘기 끝에 결국 울음을 터뜨렸다.

불쑥 죄책감이 들었다. 어릴 적 일이 생각났기 때문이었다. 초등학교 때 친하게 지내던 친구가 있었다. 어느 날 친구가 도덕적으로 옳지 않은 행동을 하는 것을 목격하게 되었고, 나는 그날 이후 친구에게 말을 걸지 않았다. 친구는 나와도, 같이 어울리던 친구들과도 자연스레 멀어졌다. 어린 나는 부끄럽게도 죄책감이 들지 않았다. 친구가 잘못된 행동을 했으니 그만한 대가를 치러야 한다고 생각했기 때문이다. 어린 마음에 친구가 얼마나 외로울지는 미처 생각하지 못했다.

고등학교에 진학하고 나서 우연히 친구의 소식을 듣게 되었다. 친구도 많고 아주 잘 지낸다는 소식이었다. 그제야 잊고 있던 어릴 때 일이 떠올랐다. 한편으론 마음이 놓였고, 또 한편으로는 미안한 마음이 들었다. 용기를 내어 이메일로 사과를 건넸다. 이후에도 우리는 가끔 어색하게 연락을 주고받았다.

나는 울고 있는 그녀에게 대신 미안하다고 말했다. 정말 미안하다고 사과했다. 어떻게 하면 그녀에게 다시 일어설 수 있는 힘을 줄 수 있을지 깊이 고민했다. 고등학교 시절의 트라우마가 계속해서 그녀를 어디에도 가지 못하게 잡아 두는 것 같았다. 해방시켜 주고 싶었다. 그리고 당신은 충분히 가치 있는

사람이라는 걸 알려 주고 싶었다. 프레임 안에 그녀와 어울리는 컬러들을 마블링으로 채웠다. 그리고 프레임 밖으로 흘러나오는 컬러를 표현했다. 그에 걸맞은 문구도 함께 새겨 드렸다.

Liberate means to make free, to unburden.

몇 달 뒤 그녀에게 연락을 받았다. 신기하게도 자신감이 생기고 스스로를 사랑하게 되었다고, 자신은 잘 지내고 있다고. 정말 고맙다고.

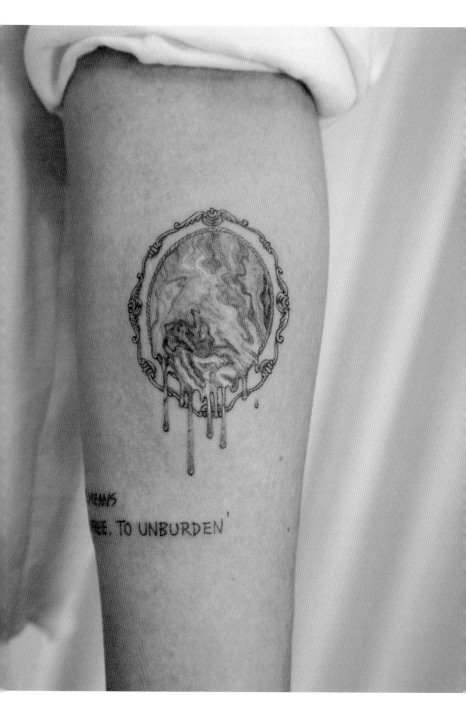

똑같은 타투

예전부터 나에게 타투를 받고 싶다고 얘기했던 동생이 드디어 몇 년 만에 찾아왔다. 동생이 팔을 걷어 올리며 말했다.

"언니, 저 의수가 언니한테 받은 타투를 하나 받으려고요."
"응. 여기 팔 비어 있는 공간에 할 거지? 어떤 걸로 해 줄까?"

나는 타투가 없는 빈 피부를 여기저기 살피며 물었다.

사실 나는 이미 누군가에게 해준 타투를 똑같이 다시 해 주

지 않는다. 취향이나 원하는 소재가 겹칠 수 있기에 비슷한 디자인이 나올 수는 있지만, 똑같이는 안 된다고 거절한다. 나름의 원칙이다. 그렇지만 이 동생은 예외였다. 동생은 의수와 막역한 사이였다. 마치 친남매처럼 말이다.

3년 전 일이다. 친한 남동생에게 타투를 작업해 주는 중이었다. 마침 의수를 못 본 지 오래되어서 의수는 어떻게 지내냐고 물었다. 그냥 잘 지낸다고 했다. 형, 누나들에게 예쁨받던 열아홉 막내 의수가 어느덧 스물셋이라며, 많이 컸다고 농담을 나누는 중이었다. 그때 전화벨이 울렸다. 전화를 받은 동생의 표정이 점점 사색이 되어갔다. 뭔가 불길한 예감이 들었다.

"누나, 의수가… 죽었대."

정적이 흘렀다. 순간 아무 말도 어떠한 행동도 하지 못했다. 분명 어제만 해도 친구들과 웃으며 헤어졌다고 했다. 앞으로의 계획도 말했다고 했다. 자신의 미래에 대한 포부를 내비치던 아이가 오늘은 죽었단다. 마지막으로 봤던 그 아이의 모습이 떠올랐다. 밝고 예쁘게 웃던 그 모습이. 당연히 얼마든지 다음에 또 볼 수 있는 얼굴이라고 생각했다.

장례 일정이 잡힐 때까지 며칠 동안 아무것도 하지 못했다. 아무것도 할 수 없었다. 며칠이 지나도 믿기지 않았다. 제발 다 꿈이길, 혹은 지독한 장난이길 바랐다. 인터넷에는 벌써 그

아이의 죽음에 대한 기사가 쏟아지고 있었다. 꿈도 장난도 아니었다. 일이 바빠서, 개인적인 사정으로 미루고 미루다 의수와 못 본 지 1년도 더 넘은 상태였다. 막연하게 잘 지내고 있겠거니, 생각했다. 전혀 모르고 있었다. 최근 공황장애가 심해져 많이 힘들어했다는 것은. 같은 공황장애를 앓고 있는 사람으로서, 누나로서 좀 더 신경 써 주지 못한 것에 대한 죄책감이 들었다. 내가 조금 더 신경 쓰고 자주 연락해 보았더라면, 어쩌면 이런 일이 일어나지 않았을지도 모른다는 생각이 계속해서 머릿속을 맴돌았다.

의수는 나이는 어렸지만, 어릴 때부터 모델 일을 해서인지 어른스러운 면이 있었다. 때로는 갖은 풍파를 다 겪은, 모든 걸 체념한 할아버지 같을 때도 있었다. 왜 미리 눈치채지 못했을까. 제발 마지막으로 한 번만 더 대화를 나누고 싶었다. 꿈에 나온 의수는 빙그레 웃기만 할 뿐, 말이 없었다. 이제 의수는 어디로 가는 걸까. 얼핏 예전에 다녔던 교회에서 스스로 목숨을 끊는 것은 큰 죄이기 때문에 지옥에 간다고 들었던 게 떠올랐다. 생전에도 지옥 같은 삶을 살았을 텐데 죽어서도 지옥에서 영원히 벌을 받아야 한다니, 말도 안 됐다. 나는 오랜만에 친구를 따라 교회에 갔다. 그리고 신께 기도했다.

제발 우리 의수를 용서해 주세요.

의수는 감각도 좋고 아이디어도 풍부해서 조금만 대화를

나눠도 디자인이 금방 잡히는, 이를테면 작업하기 편한 손님이었다. 나의 친구이자 손님이었던 의수를 그렇게 떠나보낸 뒤, 의수와 친남매 같았던 동생은 의수가 받았던 타투를 똑같이 받고 싶다고 했다. 나는 좋다고 했다. 그 아이를 기억하고 추억할 수 있는 방법이라고 생각했다. 의수의 손목에 6시 10분을 가리키는 시곗바늘 모양의 타투를 새겨 준 적이 있다. 의수 생일이 6월 10일이었기 때문이다. 타투를 받으러 온 동생은 같은 자리에 같은 타투를 새기고 싶다고 했다. 의수 이야기에 한참을 울다, 정신을 차리니 어느덧 저녁이 깊어 있었다. 아마 6시 10분, 그즈음이었던 듯하다.

의수는 10월 6일에 떠났다. 나는 요즘도 종종, 아니 자주 그 아이를 떠올린다. 나처럼 전화번호나 생일을 잘 못 외우는 바보 같은 이들을 위해 10월 6일에 떠난 거냐고, 속으로 슬쩍 의수에게 묻곤 한다.

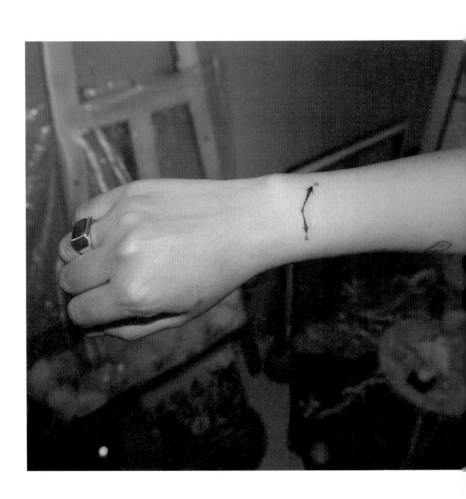

우리의 인생

"사람들이 뱀처럼 보여요."

오랜만에 찾아온 그녀는 한숨 쉬듯, 인간관계에서 너무 많은 스트레스를 받는다고 말했다. 아마 대부분의 현대인이 그럴 것이다. 사회생활 안에서의 인간관계라면 더더욱. 사실 나는 대학 때 오래 한 미술 학원 아르바이트와 이후 선배의 작업실 어시스턴트 일을 제외하면, 사회생활 경험이 아주 짧은 편이다. 그나마 졸업 후에 1년쯤 다닌 회사 생활 정도?

물론 타투이스트에게도 나름의 '사회생활'이 있다. 다양한 작업자들과 소통하며 정보 공유도 해야 하고, 성향이나 사상이 맞지 않아 피하고 싶은 작업자와 만나야 하는 일도 종종 있으니 말이다. 하지만 회사 생활만 할까 싶다. 여러 친구들에게 회사 이야기를 듣다 보면 나는 그나마 회사를 편하게 다닌 편이구나 생각한다. 갖은 고생을 했어도 인간관계 때문에 그 정도로 힘든 적은 없었으니 말이다.

뱀은 유난히 긍정적인 의미와 부정적인 의미가 또렷이 나뉘어 있는 생물 중 하나이다. 긍정적인 의미로는 영민함, 예리함, 그리고 허물을 벗는다는 생물학적 특징 때문에 새로운 시작, 성장을 상징한다. 반대로 부정적인 의미로는 아담과 이브의 선악과 이야기 때문인지 사악하고 비열한 이미지가 강하다. 달콤한 말로 사람을 꾀어내고 불리한 상황이 되면 발을 쏙 빼는 느낌이랄까. 그런 모습의 사람들이 그녀에게는 뱀처럼 보였을 법도 하다. 하지만 그녀는 그런 고난 속에서도 꿋꿋이 잘 해낼 것이고, 우리 미래가 무궁무진하다는 의미가 담겼으면 좋겠다고 했다. 그렇다면 그녀를 힘들게 하는 뱀에 긍정적인 의미를 가득 담으면 어떨까. 우주를 품은 심장을 뱀이 감싸고 그 위로 꽃들이 피어나는 이미지가 그려졌다.

심장이 뛰는 한 우리는 살아 있다. 그 생명력 안에는 무한한 우주가 펼쳐진다. 우리의 잠재된 능력이 그렇다. 그 강한 생명력이 아름다운 꽃을 피워낸다. 어떤 색의 꽃이 피어날지

는 아무도 모르지만 말이다. 그래서 뱀과 꽃들은 흑백으로 작업했고 우주를 품은 듯한 심장은 그녀가 좋아하는 색들로 물들었다. 심장 안에서는 별들이 빛났다.

신은 인간에게 견딜 수 있을 정도의 고통만 주신다고 했다. 이것 하나만은 확실하다. 우리는 어떠한 시련이 닥치더라도 그것을 겪어내고, 극복하며, 그것을 통해 성장한다.

그녀에게 또 다른 고난이 닥쳐와도 잘 이겨내어 끝내 무한한 가능성을 꽃 피우길.

새로운 시작

그는 이혼 후 아들과 둘이 살게 되었다며, 새로운 마음으로 잘살아 보자는 의미로 타투를 결심했다고 했다. 그래서 처음에 상상했던 이미지는 멋진 노을이나 파란 하늘 배경에 남자가 어린아이를 번쩍 들어 올리는 모습이나, 둘이 손을 잡고 나란히 서서 풍경을 바라보는 모습을 실루엣으로 표현하는 것이었다.

디자인을 설명해 드리며 대략적인 구도를 보여 드리자, 그는 너무 직접적인 표현보다는 좀 더 은유적인 표현이었으면

좋겠다고 했다. 깊은 고민에 빠지려는 찰나, 그가 혹시 평소에 그려 둔 스케치 같은 것은 없냐고 물었다. 게으른 성정 탓에 스케치라곤 타투를 처음 배우기 시작했을 때 연습으로 그렸던 서툰 도안들, 또는 그동안 손님들과 상담 중에 아이디어를 끄적인 낙서 같은 것들이 다였다. 사실 미리 디자인해 둔 도안들이 많으면 확실히 타투가 처음이신 손님들에게도 이해시키기가 쉽고, 그만큼 진행 속도도 빨라진다. 다시 한번, 게으른 내 성정을 탓하게 되는 순간이었다.

그는 그동안의 내 다른 작업들이 다 마음에 들었다며, 의미만 서로 통하면 어떤 디자인이든 좋다고 말했다. 단, 너무 직접적이지만 않게 말이다. 어쩔 수 없이 나는 부끄러워하며 몇 년 전에 그렸던 도안들과 평소에 조금 끄적였던 스케치들을 꺼내 보여 드렸다. 그는 스케치를 보자마자 눈이 커지더니 하나를 콕 집었다. 아주 예전에 희망에 관한 주제로 손님에게 그려 드렸던 스케치였다. 결국 다른 디자인으로 작업하게 되었지만, 내심 아쉬웠던 디자인이라 나는 퍽 기뻤다. 내가 하고 싶었던 작업을 할 수 있게 되다니!

물 한 모금 마실 수 없는 황량한 사막이 끝없이 펼쳐진다. 날카롭게 뜬 초승달 탓에 밤공기는 한층 더 시리다. 그곳에 사람이 하나 서 있다. 큰 사막을 넘고 나면 또다시 넘어야 할 사막이 펼쳐지고, 그 사막을 힘겹게 넘으면 또 다른 사막이 우뚝 솟아 있다. 이 풍경은 알베르 카뮈의 〈시지프 신화〉를 떠올리

게 한다.

시시포스는 고대 그리스 신화에 나오는 왕 중 하나로, 신들의 노여움을 사 저승에서 영원한 형벌을 받게 되는 인물이다. 커다란 바위를 언덕 꼭대기까지 굴려서 올려놓으면 돌은 다시 밑으로 굴러 내려가고, 처음부터 다시 바위를 굴려 올리고 또 굴려 올리는 끝없는 벌의 반복 속에 갇힌 것이다.

나는 이 모습이 우리가 살아가는 모습과 비슷하다고 생각했다. 항상 좋은 일만 있으면 좋겠지만 현실은 그렇지 않다. 그럼에도 우린 어떻게든 아등바등 열심히 살아 낸다. 나는 내 그림을 통해 그러한 시련과 기쁨의 반복 속에서도 끝까지 포기하지 않고 노력한다면 분명히 세상 무엇과도 바꿀 수 없는 행복이 찾아올 거라는 메시지를 전달하고 싶었다. 그래서 사막 한가운데 빛을 뿜어내는 공간을 넣었다. 빛은 희망을 의미한다. 남자는 빛을 바라보고 있다. 네모난 빛은 활짝 열린 문으로 보이기도 한다. 어쩌면 새로운 시작을 의미할 수도 있겠다.

세상이 불공평하다며 신의 존재를 부정하거나 신을 원망하는 사람들을 많이 마주쳤다. 나도 한때 그랬으니까 말이다. 아마 나는 앞으로도 신의 뜻을 영영 알 수는 없을 것이다. 하지만 나는 믿는다. 또 바란다. 그저 성실하고 착하게 하루하루를 살아내는 사람들이 모두 행복해지기를.

VIP 소년

여태껏 나에게 제일 타투를 많이 받은 손님을 꼽으라면, 두말할 것 없이 밴드 혁오의 '오혁'이다. 그와의 인연으로 밴드 혁오에서 기타와 작곡을 맡고 있는 '임현제'와 드럼과 프로듀싱을 맡고 있는 '이인우'도 타투를 몇 개 받았다. 그리고 밴드 멤버들보다 더 연예인 같은 매니저, '류윤현'도.

혁이는 크고 작은 사이즈로 워낙 타투를 많이 받아서 몇 개를 받았는지 일일이 세어 볼 엄두도 나지 않는다. 작업 초반에는 타투를 너무 많이, 자주 받아 팬들과 지인의 걱정을 사기도

했다. 하지만 많은 사람들이 오해하고 있는 부분은, 그가 충동적으로 아무 타투나 받을 것이라는 거다.

사실 나도 처음엔 자유로워 보이는 그의 이미지 때문에 오해를 하기도 했으나, 직접 작업을 해보니 정말 생각이 많은 소년(그는 시간이 흘러도 왠지 소년 같다), 아니, 청년이다. 너무 신중해서 같은 도안을 수십 개 그려 그중 제일 맘에 드는 것을 고르고, 여러 부위에 전사해 본 후 아니다 싶으면 아예 하지 않는다. 그렇게 전사까지 해 놓고 안 한다고 그냥 두고 간 도안이 한두 개가 아니다. 나는 그런 그를 농담으로 '진상 손님'이라고 놀리곤 하지만, 실은 그런 혁이의 태도가 내심 좋았다.

사실 타투를 시작한 지 얼마 안 되었을 때의 나는, 타투에 무조건 의미가 있어야 한다고 생각했다. 물론 다양한 사람들을 만나면서 조금씩 생각이 바뀌었지만 말이다. 혁이도 내 틀을 깨 준 손님 중 하나다. 그에게 타투의 의미를 물으면, 으레 비밀스레 웃으며 이렇게 답하곤 하니 말이다.

"그냥 좋아서."

2015년 여름으로 기억한다. 당시 타투이스트들은 일반적으로 SNS 프로필에 휴대폰 번호나 카카오톡 아이디 등을 기재해 손님들이 편하게 문의나 예약을 할 수 있게 했다. 나도 처

음엔 비슷한 방법으로 문의를 받았지만 무례한 문의가 너무 많았다. 시간과 감정 낭비라는 생각이 들었다. 정말 내 작업을 좋아하는, 받고 싶어 하는 분들에게 더 정성껏 작업해 드리고 싶었다. 그래서 다소 불편하다면 불편한 방식으로 문의를 받기 시작했다. 나도 잘 쓰지 않는 메일이었다.

이후 손님의 수가 눈에 띄게 줄었지만 감수해야 한다고 생각했다. 그때 자신의 이름을 오혁이라고 밝힌 사람으로부터 메일이 한 통 왔다. 내가 작업한 에곤 실레 타투가 맘에 들었다며 본인은 바스키아의 모습을 받고 싶다고 했다. 혁오의 오혁일 거라는 생각은 꿈에도 하지 못했다. 설마 동명이인이겠지, 답장을 했다. 그리고 얼마 후 예약일, 낯익은 빡빡이 소년이 나의 작업실로 걸어 들어왔다.

"진짜 혁오예요?"

나는 너무 놀란 나머지 소리를 지르고 말았다.

"안녕하세요. 혁오의 오혁입니다."

그는 특유의 어눌하고 느린 말투로 인사하며 프라이머리와 작업한 앨범 CD를 스윽 건넸다. CD 플레이어를 재생했다. 평소 즐겨 듣던 노래들이 흘러나왔다. 이 노래의 주인이, 이런 멋진 사람이 나에게 작업을 받으러 오다니. 꿈만 같은 순간이었다.

오혁이 가져온 사진에서 바스키아는 음악을 들으며 레코드판을 뒤적거리는 듯한 모습이었다. 얼굴과 체크무늬의 옷만 자세히 묘사하고 나머지는 라인으로 작업하기로 했다. 그렇게 작업을 하다 문득 궁금증이 일어 물었다. 어떤 인연으로 밴드 혁오의 앨범 커버 아트 작업을 매번 나의 대학 선배이자, 내가 무척이나 좋아하는 '네모난' 노상호 작가에게 맡기게 되었는 지 말이다. 그는 대수롭지 않게, 자신이 홍익대 예술학과여서 판화과 사람들과 친하게 지냈다고 답했다. 그가 내 대학교 후배였던 것이다. 나이 차이가 6살이나 나다 보니 학교에서 마주칠 일이 없었을 뿐. 대학 동문이라는 사실을 알고 나니 새삼 가까워진 듯도, 이기적인 스펙에 다시금 거리감이 느껴지기도 했다.

그렇게 첫 작업을 받은 이후, 그는 다행히 내 작업이 맘에 들었는지 쭉 작업을 받으러 왔다. 내 작업이 눈에 띄게 뛰어나서라고는 생각하지 않는다. 하지만 어떤 이유에서든 나와 무언가 통하는 게 있을 거고 나는 그것만으로도 고맙고 영광스럽다. 이제 혁이를 내 작업실에서 볼 기회는 많지 않을 것같다. 타투를 새길 자리가 얼마 남지 않았기 때문이다. 아무렴 어떤가. 대신 무대 위에서 하고 싶은 음악을 하는 그를 오래오래 보면 되니 말이다.

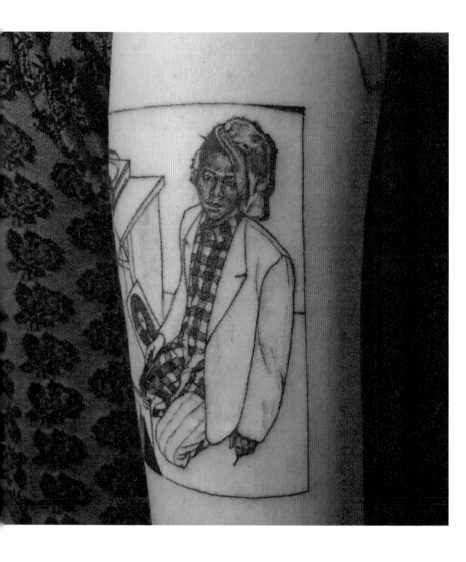

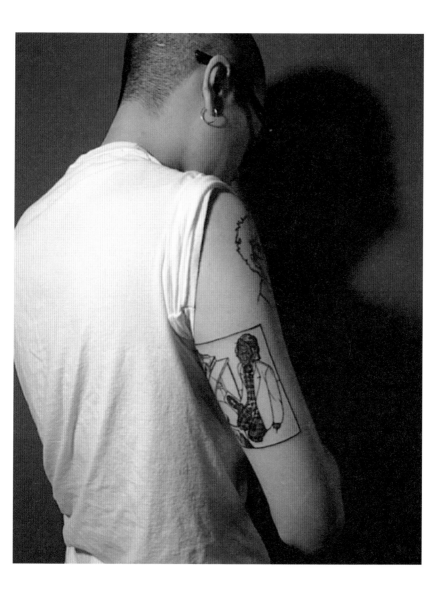

기운 내, 넌 할 수 있어.

언젠가부터 레터링 작업은 잘 하지 않는다. 물론, 잊고 싶지 않은 소중한 문장과 단어를 새기고 싶은 마음은 이해한다. 하지만 컴퓨터 폰트 그대로 인쇄해 전사하고 그걸 선으로 따라 긋는 일이 나에겐 허무하게 느껴졌다. 게다가 단순 작업과 다름없는 레터링 작업은 무엇보다, 재미가 없다. 컴퓨터 속 폰트와 완전히 동일하게 그려낼 수도 없고, 창작자의 입장에서는 타인이 디자인한 글씨체를 무단으로 사용하는 것이 아닌지 고민도 됐다. 이런저런 이유로 레터링 작업에 대한 나 자신

의 만족도가 높지 못했고 점차 레터링 작업을 줄이게 된 것이다.

가끔씩 레터링 작업을 하게 되면 기존의 폰트보다는 손님들이 직접 쓴 글씨를 받는다. 손님들께서 내가 쓴 글씨를 요청하는 경우도 있는데, 최대한 본인의 글씨로 새길 수 있도록 권유하는 편이다. 직접 마음을 담아 쓴 소중한 문장을 몸에 새긴다면 더 큰 의미가 되지 않을까. 그런 작업들을 하다 보니 부모님께서 직접 써 주신 글씨나 그림, 사랑하는 사람이 써 준 글 등을 타투로 받는 분들이 많아졌다. 이런 레터링 타투는 더욱 특별한 기억으로 나와 손님들께 자리 잡을 것이다.

어느 날 한 손님께 연락이 왔다. 어머께서 평소에 자주 해 주셨던 말씀을 새기고 싶다고 했다.

린, 기운 내. 할 수 있어.

어머께서 직접 글씨를 써 주실 수 없냐고 물은 나는 한동안 멍하게 이야기를 들을 수밖에 없었다. 그녀는 그럴 수 없다고, 어머께서 병상에 누워 계신 지 오래되었는데 글씨를 쓰실 수 있는 상태가 아니라고 전했다. 깊이 고민한 끝에 평소에 어머니가 쓰셨던 가계부나 글들이 있다면 작업 당일에 가져와 달라고 부탁드렸다. 감히 무슨 말을 할 수 있을까. 글도 쓰실 수 없는 어머니의 병상을 지켜보는 딸의 슬픔은 헤아릴 수도

없을 것이다. 그만큼 소중하고, 그만큼 절박한 그 마음을 느낄 수 있었기에 나는 어머니의 글씨체를 포기할 수 없었다. 딸에게 가장 소중한 그 말들을 온전히 어머니의 마음을 담아 대신 새겨 드리고 싶었다. 흩어지지 않고 언제나 딸에게 힘을 줄 수 있도록.

예약일에 받은 어머니의 장부를 조심스레 넘기며 한 글자, 한 글자 찾아내기 시작했다. 목표는 단 여덟 글자, '린', '기', '운', '내', '할', '수', '있', '어'. 시간이 많이 걸리는 작업이었고, 끝내 찾지 못한 글자는 모음과 자음을 찾아 조합했다. 당시에는 컴퓨터 작업을 하지 않았기에 모은 글자를 보고 똑같이 그려 도안을 완성했다. 손님은 정말 어머니께서 쓰신 글 같다며 활짝 웃으셨다. 그 웃음은 정말로 따뜻했다.

워낙 예전에 작업한 타투라 사진의 해상도가 많이 떨어지지만, 나에게는 레터링 작업 중 제일 기억에 남는 타투이다. 어머니께서 직접 써 주신 글씨를 온전히 받아 적은 것은 아니지만, 그래도 위로가 될 수 있지 않을까. 어떤 힘든 일이 그녀를 막아서도 이겨낼 수 있는 힘을 얻을 수 있기를, 이 타투가 소중한 추억이 되었기를 진심으로 바란다.

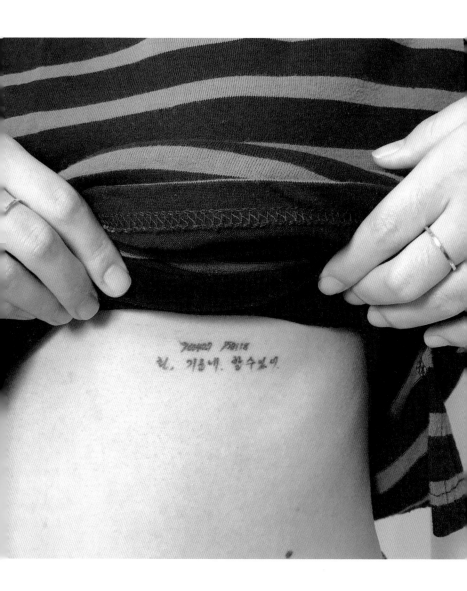

우산

 겨울비가 오던 날이었다. 그날은 작업이 없어 작업실에 출근해 이것저것 미뤄 두었던 잡일을 하던 중이었다. 빗소리를 뚫고, 며칠 뒤로 예약이 잡혀 있던 에픽하이의 '타블로' 님에게 연락이 왔다. 혹시 오늘 바로 작업을 받고 싶은데 가능하냐는 내용이었다. 우산과 비구름을 받기로 했던 터였다. 마침 급한 일이 없어 오셔도 괜찮다고 답했다. 시간을 정하고 작업 준비를 하기 시작했다. 그날따라 작업실 CD 플레이어가 고장 나는 바람에 어쩔 수 없이 라디오를 틀었다. 라디오를 튼

건 거의 처음이었다. 멀티가 잘 안 되는 편이라, 작업할 땐 보통 가사가 없는 음악을 듣곤 한다. 라디오는 어느 틈엔가 멘트에 집중하게 되니까. 그 상황이 맘에 들지 않았다. 작업하는데 방해가 되진 않을까, 혹시 실수라도 하면 어쩌나 초조하고 걱정이 됐다.

약속한 시각이 되었고 나는 긴장한 상태로 그를 맞이했다. 워낙 유명한 아티스트이기도 하고, 완벽주의자라는 얘기를 익히 듣기도 해서 더더욱 불안했다. 실수하고 싶지 않았다. 그 생각에 더 바짝 긴장되었다. 거의 정신이 나가기 일보 직전이었다. 하지만 우려와 달리 그는 아티스트로서 나를 배려하고 존중해 주었고, 점점 긴장이 풀리기 시작했다.

그는 접혀 있는 우산과 비구름을 각각 양쪽 손목에 받기를 원했는데, 내가 상상했던 사이즈보다 너무 작았다. 2차 당황. 예상했던 사이즈로는 우산과 비구름의 명암을 자세히 표현하기 적당했다. 그런데 원하시는 사이즈는 싱글 라인 바늘*을 사용해도 디테일이 다 표현되기 어려울 뿐 아니라 시간이 지나면 그림이 뭉개질 수도 있었다. 리터치를 하더라도 섬세함이 떨어진다. 내가 우려하는 것들을 설명해 드렸고 그는 괜찮다며, 팔찌나 시계로 가려졌으면 좋겠다고 했다. 그의 한쪽 팔에는 내가 정말 좋아하고 존경하는 타투이스트, 'Cold Gray'의

* 바늘 한 개. 보통의 작고 정교한 작업도 바늘 세 개가 모여 있는 바늘로 작업한다.

타투가 새겨져 있었다. 그의 작업을 새긴 몸에 내 작업이 함께 새겨진다니 설레기도, 영광스럽기도 했다.

마이크를 들었을 때 정면에서 적당히 보이는 위치에 전사를 했다. 작업을 시작했다. 빗소리가 듣기 좋았다. 대기는 촉촉했고, 덩달아 내 감정도 촉촉해지는 기분이었다. 그때였다. 라디오에서 에픽하이의 〈우산〉이 흘러나왔다. 이보다 더 완벽한 우연의 일치가 있을까. 비가 오는 날, 빗소리와 함께 〈우산〉을 들으며 우산과 비구름을 새기다니! 모든 것이 완벽했다. 함께 오신 매니저분들이 웃으며 농담처럼 "타블로 데이"라고 말했다. 잊히지 않는, 의미 있는 선물 같은 날이었다.

몇 달 뒤 한 뮤직 페스티벌에 갔다가 무대 위의 그를 보았다. 무척이나 반가웠다. 마침 그가 쓴 책인 〈블로노트〉를 읽는 중이어서, 책 잘 읽고 있다고, 그리고 무대에서 멋진 말씀들과 공연 좋았다고 메시지를 남겼다. 그는 타투가 잘 아물었다고, 자신이 왜 우산과 비구름 타투를 새겼는지는 책의 맨 마지막 장을 펼쳐보면 알 수 있을 거라고 답장해 주셨다. 그날 밤, 설레는 맘으로 책장을 맨 뒤로 넘겼다.

"우산을 씌워 줄 힘이 없을 땐 비를 함께 맞을게요."

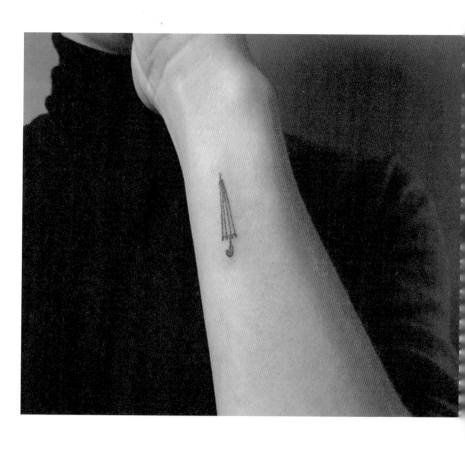

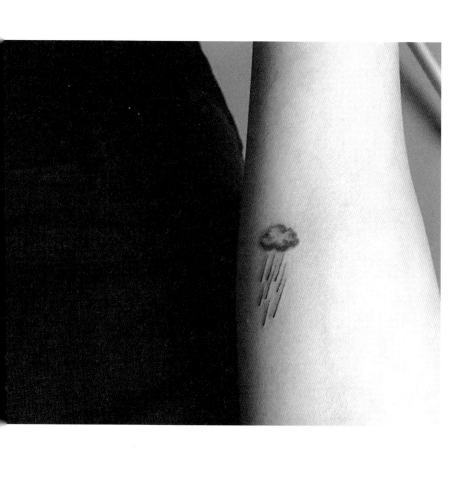

거인

책이나 영화 등을 보고 감명 깊었던 장면을 온전히 잊고 싶지 않을 때가 있다. 그래서 책의 한 귀퉁이를 접어 두기도, 일기장에 꾹꾹 눌러쓰기도 한다. 사람마다 정도의 차이가 있겠지만 그 작품에 대한 존경의 표시라 할 수도 있겠다. 하지만 그걸 자신의 몸에 새기기란 쉽지 않은 일이다. 타투로까지 남기고 싶어 한다는 건, 그만큼 자신의 삶과 깊이 맞닿은 부분이 있었다는 게 아닐까.

어느 날 한 여성분이 찾아와 영화 〈거인〉의 포스터 이미지

를 새기고 싶다고 말했다. 2014년에 개봉한 최우식 주연, 김태용 감독의 작품이다. 나는 그 이유가 궁금했다. 제목은 왜 거인이고 무슨 내용일까. 영화를 보기 전, 먼저 줄거리를 읽었는데 퍽 암울했다. 사실 나는 이미 우리가 살고 있는 현실이 힘들다고 생각해서, 우리 현실과 너무 닮은 영화나 드라마는 굳이 찾아보지 않는 편이다. 살짝 고민이 됐다. 평소 감정 이입을 깊이 하는 편이라 영화를 본 뒤 내 자신도 함께 우울해지지는 않을까 두려웠다. 그래도 왜 그녀가 이 영화의 포스터를 타투로까지 새기고 싶어 하는지 알고 싶었다. 알아야 했다. 나는 심호흡을 하고 재생 버튼을 눌렀다.

실업계 고등학교에 다니는 영재(최우식 분)는 성당의 후원으로 운영되는 보호시설에서 원장 부부를 아빠, 엄마라고 부르며 '요한'이라는 이름으로 살고 있다. 보통 시설에서 지내는 아이들은 부모님이 안 계시는 것이 일반적이라고 생각했는데, 아이를 부양할 능력이 안 되어 시설에 맡기는 부모님도 있다는 데서 조금 충격을 받았다. 요한이가 그랬다. 다만, 요한이는 예외적으로 책임감 없는 부모님과 살고 싶지 않아 스스로 시설에 들어간 케이스였다.

요한이는 시설에서는 착한 아이, 싹싹한 아이지만, 시설 밖을 나서면 완전히 다른 사람이 된다. 시설 창고에 쌓여 있는 후원품을, 이를테면 신발 따위를 훔쳐 학교 친구들에게 판다. 그의 이중생활은 완벽하게 유지되는 듯했지만, 꼬리가 길면

밝히는 법이다. 그러나 너무나 당연하게도 요한이는 그럴 리가 없다며 용의자 선상에서 제외되고, 마침 요한이와 또래인 범태가 억울하게 도둑으로 몰렸지만 요한이는 입을 굳게 닫는다.

그날 밤 요한이는 무슨 생각이 들었을까. 죄책감? 안도감? 범태에게 미안한 마음은 들었을까. 하느님께 매일 기도하면서 동시에 거리낌 없이 죄를 짓는 요한이의 모습이 우리의 모습과 닮았다는 생각이 들었다. 물론 요한이에게도 고충은 있다. 시설에서는 나이가 찬 요한을 내보내려 한다. 그는 하루하루 필사적으로 버티며 살아간다. 수단과 방법을 가리지 않고 말이다. 마지막 장면에서 원장이 한 말이 아직도 기억에 또렷하다.

"너보다 불쌍한 사람 많아."

사실관계를 떠나, 이 말은 위로가 되지 않는다. 언젠가 힘든 시기를 겪고 있는 친구에게 비슷한 맥락의 말을 위로랍시고 건넸던 내가 떠올랐다. 왜 나는 그저 위로가 필요했던 친구를 좀 더 따뜻하게 안아주지 못 했을까. 그녀의 모습에 오랜 친구가 겹쳐 보였다.

〈거인〉의 포스터, 그러니까 교복을 입고 바닥으로 추락하는 듯한 모습의 요한이를 새겨 드렸다. 하지만 반대로 팔을 들

어 올리면 하늘로 날아오르는 듯한 모습이 된다. 그 점이 마음
에 들었다. 영재의, 아니 요한이의 결말은 추락이었을까, 비
상이었을까.

엄마가 좋아하는 것

그는 고향에서 음악을 했다고 했다. 하지만 어느 날인가, 이렇게 해서는 아무것도 될 수 없다는 생각이 들어 서울에 올라가 제대로 공부를 해야겠다고 마음을 먹었다. 누나도 상경해 있는지라 자신까지 집을 떠나면 어머니는 홀로 계시게 되는 거였다. 그게 마음에 걸려, 태어나서 처음으로 어머니와 오랜 시간 대화를 나눴다고 했다.

사실 성인이 되어서 부모님과 진지하게 대화를 나누는 건 쉽지 않은 일이다. 선입견일 수도 있겠지만, 아들일 경우엔 더

더욱 말이다. 그가 평소에 어떤 아들이었는지는 모르겠지만, 어머니와 대화를 나누려고 마음먹은 그 자체가 정말 용감하고 예쁘다고 생각했다.

그는 그렇게 어머니와 이런저런 얘기를 하다 어머니께서 장미와 보름달을 좋아하신다는 걸 알게 되었다. 그리고 내색은 하지 않았지만 적잖이 놀랐다. 생각해 보니 그동안 어머니가 무엇을 좋아하시는지, 또 무엇을 싫어하시는지 전혀 몰랐다는 사실을 깨달았기 때문이다.

그는 집을 떠나기 전 어머니께 장미꽃을 선물해 드렸다. 아이처럼 기뻐하시는 어머니의 모습을 보고 말로 설명할 수 없는 감정을 느꼈다고, 그 순간을 영원히 기억하기 위해 장미와 보름달을 새기고 싶다고 했다.

어머니도 사람이고, 또 여자였다. 그러나 그녀는 자식을 낳고 '엄마'라는 역할이 생기면서 당신 자신보다 자식에게 온 신경을 쏟게 되었다. 특히 우리 부모님 세대는 아이가 태어나면 자연히 자신의 꿈을, 삶을 포기해야 했으니 말이다. 어느 순간부터 아무도 그녀의 꿈을 궁금해하지 않게 되었고 그녀가 무엇을 좋아하는지도 관심이 없게 되었다. 그녀의 이름은 어느새 지워졌고, 그저 아무개의 '엄마'로 불리게 되었다.

나 역시 그랬다. 엄마의 희생은 당연한 거라고 생각했다.

한때 가정보다 자신의 삶이 더 먼저였던 아버지 대신 가정을 돌보던 엄마의 희생이 당연하다고 여겼다. 뒤늦게나마 엄마는 조금씩 당신이 해 보고 싶었던 것, 배우고 싶었던 것을 시도하며 사신다. 아직도 고된 일에 치이시면서도, 하루하루를 꿈꾸듯 사신다.

사실 이런 말을 하는 나도 살가운 딸은 못 된다. 마음과 달리 엄마에게 살갑게 굴기가 영 쉽지 않다. 나는 엄마와 깊은 대화를 나눠 본 적이···. 있었던가? 아직까지는 엄마와의 진솔한 대화가 불편하기만 한 나다. 그래도 오늘은 먼저 물어봐야겠다. 엄마는 무엇을 좋아하느냐고 말이다.

휴식의 방

내 이름은 '최한나'이다. 한나, 그리 흔하지도 그렇다고 귀하지도 않은 이름. 그동안 수많은 '한나'라는 손님들을 만났다. 왠지 모르게 이름이 같다는 이유만으로도 오래전부터 알고 지낸 듯 친근한 느낌이 든다. 동갑이라고 하면 반가운 것처럼. 친구 같은 느낌이랄까.

예전에 나에게 선인장과 레터링 작업을 받았던 '한나 씨'가 찾아왔다. 나처럼 집순이인 그녀는 오롯이 혼자만의 시간을 보낼 수 있는 방을 새기고 싶은데 어떤 식으로 표현해야 할지

잘 모르겠다고 말했다. 실제 그녀의 방을 그릴까도 생각해 봤지만 그런 직접적인 표현은 식상했다. 순간 머릿속에 고흐의 손꼽히는 작품 중 하나인 〈아를의 침실〉이 번뜩 떠올랐다. 그녀는 고흐의 그림을 좋아했고, 또 그녀는 휴식의 방을 원하니까!

이 작품은 보통 〈고흐의 방〉이라고도 많이 알고 있는데 완벽한 색채와 구도를 갖추어 그 자체만으로도 아름답지만, 나는 작품 그대로를 새기는 것보다 받는 사람에 맞추어 조금씩 변형시키고자 했다. 나는 한나 씨에게 〈아를의 침실〉에서 바닥과 벽의 표현은 하지 않고 가구들과 창문, 액자 등만 표현하는 게 어떻겠냐고 했다. 그리고 그 공간 안에 그녀가 평소에 혼자만의 시간을 보낼 때 함께하는 물건 등을 배치하자고 했다. 그녀는 좋다고 했다.

내가 고흐의 〈아를의 침실〉을 생각한 이유는 물론 시각적으로 아름다워서이기도 하지만 고흐가 그 그림을 계획하고 작업을 완성하기까지 가졌던 마음가짐 때문이었다.

파리를 떠나 아를로 온 반 고흐는 화가들을 위한 공동체를 만들겠다는 꿈을 가지고 그의 작품 중에서도 나오는 〈노란 집〉을 빌려 거처를 옮겼다. 그는 고갱을 초대했는데 고갱의 방을 장식하기 위해 〈해바라기〉와 〈아를의 침실〉을 그렸다. 그는 작업을 시작할 무렵 그를 지원해 주는 동생 테오에게 〈아를의 침실〉 구

성을 그려 넣고 제작 의도를 설명했다.

"엷은 남보라색 벽과 생기 없어 보이는 붉은색 바닥, 신선한 버터 같은 노란색 나무 침대와 의자, 희미한 라임색 침대 시트와 베개, 진한 빨간색의 침대 커버, 녹색 창문, 오렌지색의 사이드 테이블, 푸른색의 세숫대야, 라일락색의 문과 같은 다양한 색들은 절대적인 휴식을 표현하기에 충분할 거야."

그는 강렬한 색채 대비에 중점을 두었다. 그리고 색채 구성에 신경을 쓰는 대신, 방을 단순하게 그리는 데 초점을 맞췄다. 그는 당시 일본 미술에 매료되어 있었는데 그 영향으로 내부를 편평하게 하고 그림자와 음영을 무시하여 채색했다. 거친 듯 자잘한 붓 터치들은 목판화의 질감을 살려냈다. 그는 눈부신 색채와 단순한 실내가 '휴식'과 '수면'의 개념을 효과적으로 전달할 수 있을 거라고 생각했다.

그는 처음으로 '자기만의 방'을 가지게 된 기쁨과 고갱이 온다는 설렘으로 이 그림을 그렸을 것이다. 그러나 고갱과 의견이 맞지 않아 다툼이 잦았고 고흐는 스스로 자신의 귀를 잘랐다. 결국 고갱은 떠났고 동생 테오는 약혼을 했다. 그에겐 가장 고통스러운 시기였을 것이다.

고흐는 아를의 병원을 거쳐 생 레미의 요양원으로 옮겨지는데 그때 두 번째 〈아를의 침실〉을 그린다. 아마 고흐는 이

그림 속의 방에 다시는 들어가지 못했을 것이다. 그저 바라보기만 해도 휴식이 되는 그림. 그 그림 속의 휴식은 사실 고흐가 취하고 싶었던 휴식이었을 것이다. 본인에게, 그리고 보는 이들에게 따스한 휴식을 주고 싶었던 그의 마음이 느껴진다.

나는 한나 씨에게 이 방에 무엇이 들어가면 좋겠냐고 물었다. 그녀는 와인 한 잔과 책 몇 권, 마샬 스피커 그리고 붉은 이불이 바닥을 향해 흐트러져 있었으면 좋겠다고 했다. 그렇게 그녀만의 방이 완성되었다. 여러분도 이 그림을 통해 휴식을 느낄 수 있으면 좋겠다.

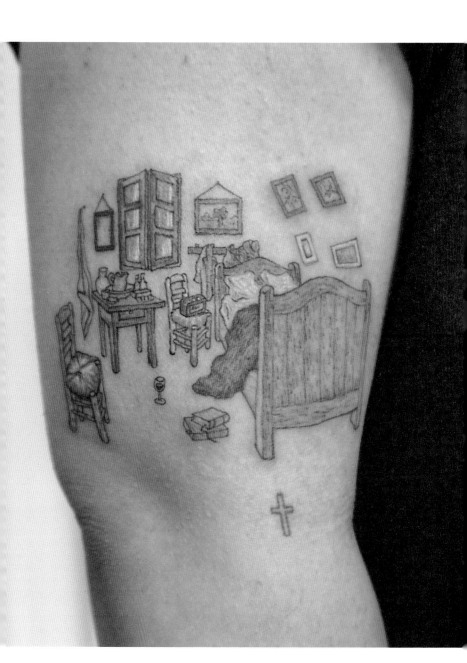

수어

그녀의 아버지는 의사이신데 선교 활동을 하실 때 수어를 사용한다고 했다. 여기서 '수어'는 우리가 익히 알고 있는 '수화'이다. 최근 법 제정으로 수화언어를 줄여 '수어'라고 표현하자는 의견에 따라, 이제는 '수어'라는 명칭으로 부르게 되었다고 한다. 친한 친구가 선교사여서 수많은 고충에 대해 누누이 들어 아는데, 일반적인 선교 활동만 해도 쉬운 일이 아니다. 그런데 선교 활동을 하실 때, 그러니까 성경 말씀을 전하고 설교를 할 때 수어를 사용하신다는 건 수어 능력이 수준급

이라는 뜻이다. 정말 놀랍고 멋졌다.

그런 아버지의 영향으로 본인도 약간의 수어를 배웠다며, 수어로 자신의 이름을 새기고 싶다고 했다. 국립국어원 한국 수어 사전 사이트를 들어가서 단어를 검색하면 그에 맞는 수어 동영상과 쉽게 따라 할 수 있도록 동작마다 사진들이 나온다. 그러나 문제는, 손이 움직이는 모습을 한 동작 한 동작 일일이 새기는 것은 타투가 처음인 분에게 무리라는 것이다. 그래서 고민을 하다 움직이는 모습을 사진으로 포착해낸 듯한 이미지로 표현해야겠다고 생각했다. 정지되어 있는 한 장면에 만화처럼 움직이는 것 같은 효과를 내는 것이다.

그녀 이름의 뜻을 풀면 '찬양'. '기리어 칭송한다'라는 뜻으로, 하나님을 지극히 높이고 찬양하는 노래나 하나님께 영광을 돌리는 행위를 말한다. 살면서 숱한 '찬양'을 만나 보았지만 정확한 뜻은 모르고 있었다. 그렇게 나는 뜻밖에, '찬양'의 뜻과 수어를 함께 알게 되었다.

그녀가 다시 찾아왔다. 타투는 잘 아문 대신 약간 번져 있었다. 그녀는 두 언니의 이름도 수어로 새기고 싶다고 말했다. 언니들의 이름은 '사랑'과 '기쁨'이었다. 번진 부분을 화이트 잉크로 밝아 보이게 조금 손을 보고 언니들의 이름도 수어로 새겨 주었다. 마음에 들었다.

SNS에 사진을 올리니 긍정적인 댓글이 이어졌다. 그러던 중, 한 해외 팔로워의 댓글이 눈에 띄었다. 그는 내가 새긴 수어 표현이 틀렸다고 지적했다. 순간 하늘이 무너지는 것 같았다. 타투는 한 번 새기면 수정에 한계가 있다. 나는 이제 어떻게 해야 하지. 분명 수어 사전에서 본 그대로 작업을 했는데 내가 실수를 한 걸까.

놀라고 떨리는 마음으로 다시 한국 수어 사전을 들어가서 검색을 해 봤다. 아무리 봐도 똑같았다. 여기서 한 가지, 나도 그 댓글을 단 외국인도 간과하고 있는 것이 있었다. 나라마다 쓰는 언어가 다르듯이 수어도 나라별로 다르다는 점이었다! 안도의 한숨을 돌렸다. 매번 신중에 신중을 기해 작업하지만, 그럼에도 종종 이렇게 심장 떨리는 해프닝이 생기곤 한다.

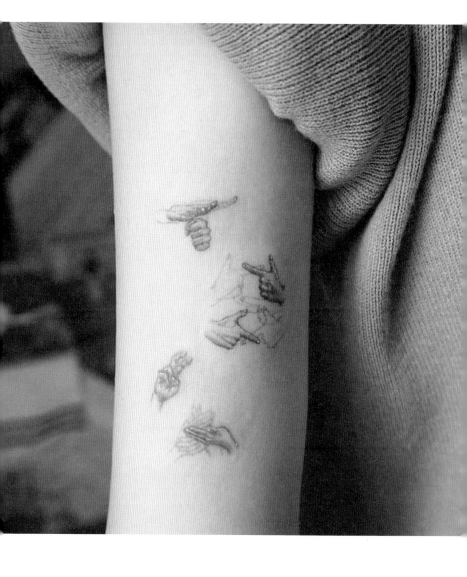

깊은 물

　　친한 동생인 정현이는 정 많고 참 따뜻한 친구다. 남동
생이지만 항상 주변 사람들을 섬세하게 챙긴다. 그의 섬세함
은 예술적 감각으로도 이어지는 듯하다. 본업이 쉐프인 만큼
요리에서도 완벽한 감각을 보여주지만, 미술이나 음악, 문학
등에도 조예가 깊다. 이번이 나에게 받는 세 번째 타투였다.
나는 정현이에게 세 번째 타투는 어떤 소재로 받고 싶냐고 물
었다.

　　그는 도종환 시인의 〈깊은 물〉을 읽고 느낀 그대로 그려 달

라고 했다. 나는 손님들의 이러한 주문이 참으로 어려우면서, 동시에 신난다. 그 자리에서 바로 도안을 그려내야 하니 스릴이 넘친달까.

> 물이 깊어야 큰 배가 뜬다
> 얕은 물에는 술잔 하나 뜨지 못한다
> 이 저녁 그대 가슴엔 종이배 하나라도 뜨는가
> 돌아오는 길에도 시간의 물살에 쫓기는 그대는
>
> 얕은 물은 잔들만 만나도 소란스러운데
> 큰물은 깊어서 소리가 없다
> 그대 오늘은 또 얼마나 소리치며 흘러갔는가
> 굽이 많은 이 세상 이 시냇가 여울을
>
> – 〈깊은 물〉, 도종환

아! 시를 읽고, 참 정현이답다는 생각에 나도 모르게 미소가 비어져 나왔다. 그리고 이내 스스로 반성했다. "얕은 물에는 술잔 하나 뜨지 못한다"는 구절이 내 가슴을 훅– 하고 찔러 들어오는 듯했다. "사람은 그릇이 크고 넓어야 한다"라는 말을 습관처럼 하곤 했는데 "물이 깊어야 한다"니, 한 차원 더 높은 경지처럼 느껴졌다.

〈깊은 물〉을 어떻게 그림으로 표현하면 좋을까 생각했다. 심해일수록 햇빛이 닿지 않아 어둡다. 심해의 어둠이 계속 머

릿속에 떠올랐다. 그래. 심해를 그려야겠다. 정현이에게 어울리는 디자인으로.

그에게는 군더더기 없는 심플한 디자인이 잘 어울릴 것 같았다. 컬러도 화려하게 들어가지 않았으면 했다. 그래서 그의 팔에 긴 직사각형을 그렸다. 윗부분은 옅은 회색이고 점점 아래로 내려갈수록 어두운 회색, 맨 아랫부분은 검은색으로 채웠고 사각형의 윗부분에 아주 작은 사람이 방금 물에 뛰어든 것 같은 이미지를 그려 넣었다. 물의 깊이에 따라 밝기를 달리 보이게 하는 태양도 붉은 원으로 표현했다.

아무래도 뼈에 가까운 부위이기도 하고, 선으로만 긋는 게 아니라 일정한 면적을 채워야 하기 때문에 많이 아팠을 거다. 가끔 타투받으시다가 주무시는 분들도 있다고 했더니 이렇게 아픈데 어떻게 자냐고 화를 냈던 그는 어느새 곤히 잠들어 있었다. 작업이 끝난 뒤 내가 손수 흔들어 깨워 줘야 했으니 말이다. 그 고통에도 잠이 든 걸 보니 많이 피곤했나 보다.

손님들을 통해서 다양한 작품을 접하고, 거기서 배우는 점들이 참 많다. 여러분들도 도종환 시인의 〈깊은 물〉 원문을 읽어보고 천천히 곱씹어 보면 좋겠다.

나는 얼마나 깊은 사람인지,
무엇을 띄울 수 있는 힘이 있는지.

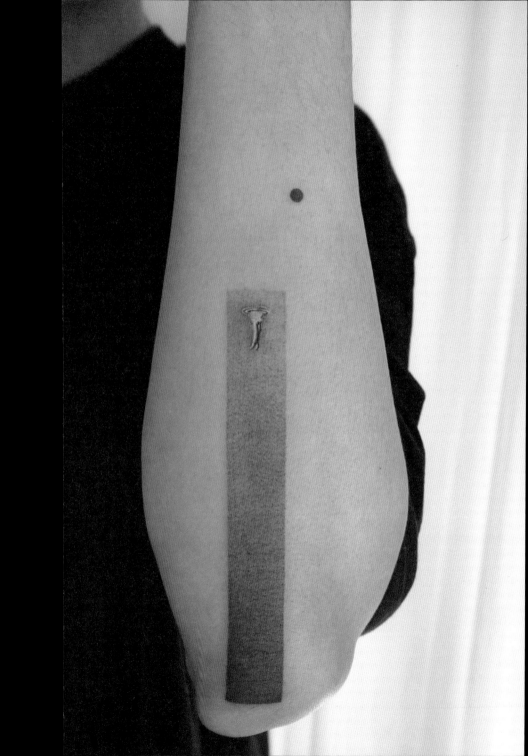

프릭스 Freaks

'여름'이라는 닉네임으로 활동하는 핸드포크 타투이스트 나리 씨의 이야기다. 그녀는 주로 귀여운 소재를 이용하여 낙서 같은 이미지 작업을 한다. 감사하게도 내 작업을 좋아해 주어서 자주 타투를 받으러 온다.

그녀의 손가락에는 내 이름도 적혀 있다. 내 활동명인 'PANTA'를 손가락에 새기고 싶다길래 처음엔 손사래를 쳤다. 물론, 언젠가 내 이름도 누군가의 몸에 새겨질 날이 올까 고대해 왔기에 이런 요청은 당연히 기쁘고 영광스러웠다. 하지만

역시 이름만 단독으로 새기는 건 나중에 후회할 확률이 커 보였다. 하지만 그녀는 끝까지 고집했고, 나는 어쩔 수 없이(?) 내 이름을 새겨 주었다. 얼마 뒤 그녀가 또 타투를 받으러 찾아왔고 다행히 타투는 그대로 잘 유지되고 있었다.

새로 작업받을 타투는 감명 깊게 읽은 책의 한 구절에 대한 것이라고 말했다. 아야츠지 유키토의 소설, 〈프릭스Freaks〉였다.

정상Normal이라는 모호한 개념을 우리는 더욱 자각적으로 바라보아야 하네. 그렇게 생각하지 않나? 아주 당연한 이야기지만, 엄밀한 의미에서 우리가 사는 이 세상에는 정상 같은 건 존재하지 않아. 정도의 차이는 있을지 몰라도 우리는 어차피 기형Freak이라네.

－〈프릭스〉, 아야츠지 유키토

여기서 '기형'은 단지 물리적 기형만을 일컫는 것이 아니다. 감정의 기형, 관념의 기형, 그리고 상황의 기형까지 폭넓게 아우른다. 이 책을 보고 한때 즐겨 보던 미드 시리즈 〈아메리칸 호러 스토리〉가 떠올랐다. 여러 시즌 중 하나로 기억한다. '프릭쇼$^{Freak\ show}$'라는 서커스단에서 일어나는 기이한 일을 소재로 다룬 시즌이었는데, 단장을 포함한 모든 단원들은 선천적인 신체 기형이거나 인간들의 잔혹한 장난으로 기형이 된 사람들이었다. 그들은 마을에서 '프릭'이라며 조롱당하고 멸시당했

다. 하다못해 식당에서 밥 한 끼 사 먹을 수도 없어서 서커스장 안에서 단원들끼리 끼니를 해결해야 했다.

기형이라는 소재는 이상하게 나를 압도했고, 보는 내내 불편한 감정이 가시지 않았다. <프릭스>의 한 구절을 보고 나서야 내 불편한 감정의 원인을 추측할 수 있었다.

나와 다르면 배척하고 손가락질하는 선입견 자체가 내 눈에는 더 기형적이었기 때문이다.

〈프릭스〉의 한 구절처럼, 사람들은 저마다 자신만의 기형을 품고 살아간다. 그것이 눈에 보이는 것이든, 그렇지 않은 것이든 말이다. 당장 나의 경우만 해도 어렸을 때부터 그림을 그려와서인지 손가락 관절이 좋지 않다. 작업을 무리하게 한 날이면 유독 손가락에 통증을 느낀다. 다른 타투이스트들은 보통 손목이 아프다고 하던데 말이다.

어떻게 표현하면 좋을지 고민하던 중 '제3의 눈'이 떠올랐다. 제3의 눈은 동양 문화권에서 공통적으로 전해 내려오는 개념이다. 우리 이마의 중간쯤에 위치한 제3의 눈은 외관상으로 보이진 않지만 모든 사람이 가지고 있다고 한다. 그러나 아무나 뜰 수 있는 것은 아니다. 오랜 시간 수련을 통해 제3의 눈을 뜨게 되면 세상의 모든 이치를 꿰뚫어 볼 수 있다. 대신 내면을 맑게 비워 내지 않은 사람이 제3의 눈을 활성화하게 되

면 영원한 고통 속에 갇힌다는 이야기도 있다.

믿거나 말거나지만, 이 이야기를 믿는 사람들은 두 눈만 쓰는 우리가 비정상, 기형이라고 생각할 것이고 반면 믿지 않는 사람들은 제3의 눈이 기형이라고 생각할 것이다. 나는 그녀에게 '제3의 눈'을 부여해 주고 싶었다. 먼저 아름다운 제3의 눈을 크게 그리고 그 아래에 일그러진 얼굴을 새겼다. 의도적으로 팔이 접히는 부위에 얼굴을 위치하게 해, 팔을 접었을 때 더 왜곡되어 보이도록 했다.

이 세상의 어느 누구도 완벽하지 않다. 다만, 서로 부족한 부분을 채워 가며 비로소 완벽해진다. 그래서 다 같이 사는 게 아닐까.

엄마와 딸

예전에 친구와 우정 타투를 받았던 분이 다시 어머니와 함께 방문하셨다. 최근 들어 타투에 대한 인식이 비교적 좋아져 부모님과 자녀가 함께 타투를 받으러 오시는 경우가 종종 있다. 여담으로 우리 엄마도 내가 처음 타투를 배우겠다고 말씀드렸을 때는 질색팔색을 하셨다. 그런데 내 작업을 보시고 나서는 슬며시 난 어떤 모양이 어울릴까 묻기도 하셨다. 타투에 대한 인식이 조금씩 변화해 가고 있는 대한민국의 모습을 보면 괜스레 뿌듯해진다.

그날따라 나의 컨디션이 좋지 않았다. 보통은 상태가 좋지 않으면 작업일을 미루는 편이다. 아무리 정신을 가다듬고 작업을 한다 해도 그 결과물이 개인적으로 영 만족스럽지 않기 때문이다. 그런데 그날은 작업일을 미룰 수 없었다. 예약일을 잡고 지방에서 서울로 올라오시기로 되어 있었기 때문이다. 심지어 한 분도 아니고 두 분을 한꺼번에 작업해야 한다는 생각에 압박감까지 밀려왔지만, 그래. 최대한 정신 차리고 잘해 보자!

　　모녀가 도착했다. 어머니께서는 내 얼굴을 보고 정말 괜찮으시겠냐고 물으셨다. 화장을 안 해서 얼굴이 칙칙한 건지 정말 내가 몸이 안 좋은 게 얼굴에도 티가 날 정도였던 건지는 잘 모르겠다. 나는 애써 웃으며 괜찮다고 대답했다. 그리고 상담을 시작했다. 두 모녀는 별자리를 새기고 싶다고 했다. 별자리를 그대로 새기는 건 금방 끝날 일이었다. 하지만 나는 개인적으로 별자리를 그대로 새기는 것은 좋아하지 않는다. 뭔가 특별함이 부족하달까. 별자리가 같은 사람이 이 세상에 얼마나 많겠는가. 컨디션이 아쉬웠지만, 나는 좀 더 특별한 그림을 새겨 드리고 싶었다. 그래서 혹시 각각 어떤 별자리냐고 물었다. 어머니는 물병자리, 소현 씨는 물고기자리라고 했다. 순간 기분이 좋아지며 기운이 솟았다. 제법 귀여운 아이디어가 떠올랐기 때문이었다.

개인적인 아이디어이니 제안으로 들으시라고 말씀드리고는, 단순히 점과 선으로 이루어진 별자리를 새기기보다는 어머님이 물병자리, 따님이 물고기자리니까 물병에서 물이 쏟아지며 물고기가 나오는 모습은 어떻겠냐고 물었다. 물병은 어머니의 자궁, 물고기는 딸이라고 해석할 수 있게 말이다. 또는 성인이 되어 어머니의 품에서 독립을 하는 모습으로 보이기도 하고 말이다. 내 얘기를 들은 모녀는 좋은 아이디어라며 기뻐했다.

물항아리 디자인을 여러 개 보여드리고 물고기는 종류가 워낙 많아서 직접 골라 달라고 했다. 그녀는 영화 〈니모를 찾아서〉로 유명한, 주황색과 흰색 줄무늬를 가진 클라운피시(흰동가리)를 선택했다. 어머니께서도 물고기가 딸과 닮은 것 같다며 좋아하셨다. 2인용 소파에 붙어 앉아 소곤소곤 웃는 모녀의 모습이 보기 좋았다. 그날따라 날씨도 좋아 햇살이 작업실에 따뜻하게 내리쬐던 모습이 꿈속의 한 장면처럼 기억난다.

사이즈를 정하고 그림을 그리기 시작했다. 어머님께는 특히 첫 타투라 작은 사이즈를 권해 드렸는데, 어머님은 이왕 할 거면 멋있게, 크게 하고 싶다고 하셨다. 용감하고 멋지셨다. 그러다 문득 궁금해 아버님께서는 알고 계신 거냐고 여쭤봤다. 모르신다고 했다. 타투하러 서울에 온 것도 모르신다고. 괜찮겠냐고 여쭤보니 드러나는 위치가 아니라 괜찮을 거라며

장난기 가득한 얼굴로 웃으셨다. 부디 아버님이 아시게 되더라도, 아름다운 모녀의 의미를 담아 새긴 거니 귀엽게 봐주셨으면 좋겠다. 아버님도 오셔서 함께 받으면 더 좋고!

물항아리와 쏟아져 나오는 물은 흑백으로, 물고기는 실물 그대로 주황색과 흰색의 줄무늬를 넣어 작업했다. 정말 물병에서 갓 태어난 것 같기도, 막 독립해서 집을 나가는 성체 같기도 했다. 아직은 너무나 작고 귀여운 물고기지만.

작업이 다 끝난 후, 결과물을 보며 두 모녀는 정말 만족스러워했다. 그때가 가장 뿌듯한 순간이다. 몇 달이 지나 어머님께서 또 타투를 하고 싶으시다고 연락을 주셨다. 이번에는 아드님과 따님을 모두 표현할 수 있는 디자인으로 하고 싶다고 말씀하셨다. 바리스타인 아드님을 커피잔과 커피콩으로 표현하고 잔 안에는 귀여운 토끼를 새겨 드렸다. 토끼는 지난번 함께 오셨던 따님 소현 씨다. 물병과 물고기 타투도 어느새 잘 아물어 있었다.

어머니의 눈에는 언제나 귀여운 아들, 딸. 그 사랑을 어떻게 헤아릴 수 있을까. 그저 언제나 그때의 모습처럼, 온 가족이 건강하고 행복하길 바란다.

한국을 떠나는 사람들

두 프랑스 소녀가 찾아왔다. 몇 년을 한국에서 지냈고 이제 다시 고국으로 돌아가는데 한국에 대해 좋았던 기억을 새기고 싶다고 했다. 한국인으로서 참 다행이라고 생각했다. 외국인들이 한국에 대해 좋은 이미지를 갖는다는 것은 정말 감사한 일이다.

그녀들은 태극기의 '건곤감리'가 인상적이었다며 각자 손목에 '건곤'과 '감리'를 새겨 매칭 타투로 보이고 싶다고 했다. 손목의 바깥쪽은 평소에는 잘 안 보이고 손을 들 때 드러나 보이

는 위치라서, 보통 첫 타투를 하는 분들께 많이 추천해 드리는 부위이다.

그들이 프랑스로 돌아가면 사람들을 만나고 얘기하다 자연스럽게 그들의 타투를 사람들이 보게 될 것이고 무슨 의미냐, 혹은 그게 뭐냐고 묻겠지. 그럼 그들은 한국 국기의 일부를 새긴 것이라고 하며 한국에 대한 이야기도 자연스레 들려줄 것이다. 한국에 관심이 없거나 잘 모르는 사람들에게 또 다른 한국의 면면을 이야기해 줄 수 있지 않을까 하는 생각에 설레어, 더 정성을 들여 작업하게 되었다. 한국에 좋은 사람들과 멋진 문화가 있다는 걸 더 많은 사람들이 알았으면 좋겠다.

그 타투 사진을 올리고 몇 달 뒤 한 청년이 신청서를 썼다.

"10월 중순에 독일로 떠나는 청년입니다. 한국을 떠나기 전에 고국을 잊지 않겠다는 마음을 새기기 위해 태극기와 관련된 타투, 이를테면 건곤감리를 새기고 싶습니다."

그가 신청서를 쓴 게 10월 초였다. 중순에 떠난다고 하니 덩달아 마음이 급해졌다. 서둘러 날짜를 잡았고, 예약일이 되었다. 그는 본가가 지방인데 남은 날 동안은 서울에서 지내다 갈 생각이어서 어머니와 마지막으로 인사를 하고 왔다고 말했다. 마지막? 왜 마지막이냐고 물었다. 한국에 다시는 돌아오지 않을 생각이라고 했다.

자세한 말은 하지 않았지만 그의 표정으로 미루어 보아, 한국에 크게 실망한 듯했다. 안타까웠다. 그의 생각이 잘못되었다는 게 아니라, 이 현실이 슬펐다. 다시는 돌아오지 않을 거라는 아들을 보내는 어머니의 마음은, 또 한국이 싫어 한국을 떠나지만 고국을 잊지 않겠다는 그의 마음은 어땠을까.

왜 앞날이 창창한 청년들이 하나둘 우리나라를 떠나는 걸까.

그는 '건곤감리'의 각 괘를 손가락에 반지처럼 배치해 새기고 싶다고 했다. 상상해 보니 건곤감리를 한 손에 다 새긴다면 네 손가락에 들어가는 건데 이는 다소 억지스러운 느낌이 들 수 있었다. 두 손에 나누어 하면 그나마 여유가 있어 괜찮겠지만, 나는 이 한국인 청년에게 건곤감리의 원래 형태를 그대로 새겨주고 싶었다. 그래서 국기에 대한 경례를 할 때처럼 손가락을 가지런히 모은 다음, 태극기에서 태극 문양만 뺀 듯한 모양새로 새기면 어떻겠냐고 제안했다. 상상이 잘 안 된다는 그를 위해, 그의 손에 대충 펜으로 그려서 보여 줬다.

손을 쭉 펴면 각각의 괘들이 쪼개어져 무슨 형상인지 잘 알 수 없게 되지만, 다시 손가락들을 붙이면 '건곤감리'가 된다. 그는 괜찮은 것 같다고 했다. 나는 썩 맘에 들었지만 걱정스러운 점이 하나 있었다. 손가락에 받는 타투는 몸의 다른 부위에 비해 쉽게 지워지고 흐려진다. 특히나 건조한 그의 손은 분명

리터치가 필요할 텐데* 한국에 다시 돌아오지 않는다고 하시니 말이다. 리터치를 구실로 가끔씩이라도 한국에 돌아와 시간을 보내라고 하는 것은 나의 욕심이겠지…?

작업 후 건곤감리를 새긴 손을 가지런히 모아 가슴에 얹은 모습으로 사진을 찍었다. 괜스레 벅차오르는 기분이 들었다. 그도, 나도 만족한 작업이었다.

그는 어떻게 지낼까. 궁금하지만 알 방법이 없다. 부디 건강히 씩씩하게 꿈을 잘 펼쳐 나가고 있길, 꼭 한 번 다시 한국으로 돌아와 주길 바랄 뿐이다.

* 건조하거나 혹은 반대로 땀이 많이 나는 손은 타투를 새길 경우 비교적 쉽게 지워진다. 참고하시길!

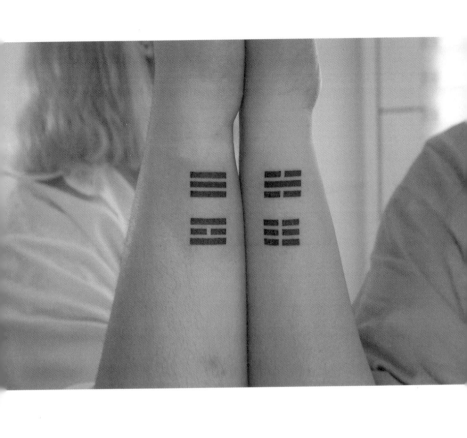

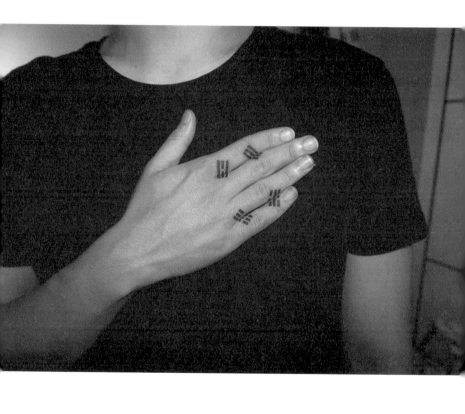

멜랑콜리아

"하고 싶은 타투가 생기면 꼭 판타 님께 받고 싶다고
생각했는데, 타지 생활을 하면서 여러 가지 생각을 많이 하고
느끼게 되었습니다. 그러다 한 영화를 보고, 문득 이건 몸에
남겨도 후회하지 않을 거란 생각이 들었습니다. 〈멜랑콜리아〉
라는 영화입니다. 영화 속에서 '멜랑콜리아'는 지구로 다가오
는 소행성의 이름이기도, 또 우울함을 상징하기도 합니다. 소
행성이 다가올 때 작은 철사로 하루하루 얼마만큼 더 다가왔
는지 크기를 재 보는 장면이 있는데, 그 장면을 타투로 새기고

싶습니다. 제 내면에 있는 우울함을 받아들이고 그 틀 안에서 잘 조절하자는 의미입니다. 이번에 한국에 들어갈 때 꼭 받을 수 있었으면 좋겠어요."

영화 〈멜랑콜리아〉는 라스 폰 트리에 감독의 작품이다. 압도적인 오프닝에서 이미 결말까지 다 알려 주는 재난 영화지만 단순히 우리가 알고 있던 기존의 할리우드 재난 영화와는 전혀 다르다. 곧 지구가 멸망할 거라는 뉴스를 급박하게 알려 오는 아나운서도, 빠른 속도로 다가오는 소행성을 어떻게 처리할지 고민하는 전 세계 정상급들의 회의도 등장하지 않는다. 당연히 그 소행성을 폭발시켜 지구를 구해내려는 어벤져스^Avengers도 없다. 오히려 우아하다고 느껴질 만큼 담담하다.

라스 폰 트리에는 평생을 불안과 우울증에 시달렸다고 한다. 그가 우울증 치료를 받을 때 의사에게 재밌는 이야기를 들었다고 한다. 어떠한 큰 쇼크가 갑작스레 찾아왔을 때 일반적인 사람은 견디지 못하고 불안에 떨지만, 우울증을 지닌 사람은 이미 세상에 대한 기대치가 현저히 낮고 에너지도 적기 때문에 비교적 침착하게 문제를 바라본다는 것이다. 수긍이 가는 이야기였다.

정신이 건강한 사람들은(우울증이 없는 사람들은) 보통 저마다 삶의 목표가 있게 마련이고 그것을 이루기 위해 열심히 산다. 자신의 미래에 대한 희망을 품고 사는 사람에게 갑자기

지구가 멸망한다는 사실을 알려 주면 믿지 않거나 고통스러워 할 것이다. 반면 우울증이 있는 사람들은 내일 당장 지구가 멸망한다고 할지라도, 자신의 생을 그렇게 마감하게 될지도 모른다고 할지라도 그러려니 하고 말 것이다.

이 영화는 내면의 불안과 외적인 불안의 충돌을 잘 표현한 작품이다. 1부, 2부로 나누어져 있는데 1부는 저스틴(커스틴 던스트 분)에 대한 이야기로 우울증이 심한 여자가 자신의 결혼식을 망치는 내용이다. 여기서 결혼은 종의 번영을 의미하는데 그녀는 결국 스스로 결혼을 택하지 않았다. 2부는 저스틴의 언니인 클레어(샤를로뜨 갱스부르 분)의 이야기이다.

우울증이 심해진 저스틴은 클레어의 가족과 함께 지내게 된다. 클레어는 저스틴을 통해 멜랑콜리아라는 소행성이 점점 지구로 다가오고 있고 곧 지구가 멸망할 거라는 걸 알게 되며 하루하루를 불안에 떤다. 매일 철사 같은 도구로 멜랑콜리아의 크기를 재어 본다. 클레어의 불안은 점점 커지는 데 반해 저스틴은 시종일관 담담한 모습이다. 그녀는 말한다. 지구는 사악해서 없어져도 아쉬울 게 없다고.

결국 지구의 멸망은 곧 개인의 멸망이다. '나'라는 존재가 죽어 없어지는 것이다. 라스 폰 트리에는 이렇게 한 개인의 불안을 표현하고 싶었던 걸지도 모른다. 오히려 영화에서 '지구 멸망'이라는 소재는 중요치 않은 것 같았다.

타지에 사는 친구들, 특히 가족과 떨어져 혼자 지내는 친구들은 자주 우울하다고 말했다. 아무리 새로운 친구를 사귀고 좋은 사람들과 함께 시간을 보내도, 온전히 소속되지 못하는 '타지'라는 공간이 주는 우울감이 있다. 그녀 역시 그러한 우울의 시간 동안 많은 생각을 했을 터였다. 그 끝에 결국 마음을 굳게 먹고 내면의 우울함을 받아들이고자 한 게 아닐까. 나는 그녀의 등 가운데에 두 손으로 철사를 들고 멜랑콜리아의 크기를 가늠해 보는 모습을 새겨 주었다. 손과 철사는 흑백으로 표현했고, 멜랑콜리아는 푸른빛으로 채웠다.

한 달쯤 뒤 그녀는 다시 캐나다로 돌아갔다. 그녀에게 어떠한 시련이 닥쳐도 단단하게 이겨내리라 믿는다.

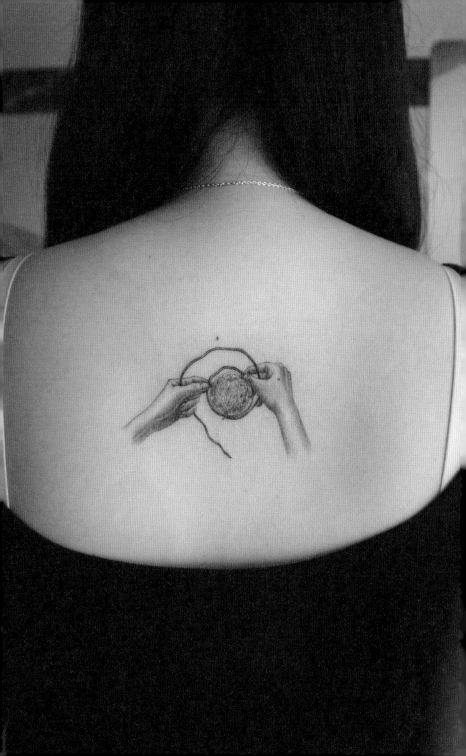

빛

내가 타투이스트로 전면에 나서서 다양한 디자인 협업을 하는 이유는 한 가지다. 타투가 문화 예술의 한 부분으로 인정받기를 바라기 때문이다. 타투는 내게 몸에 새기는 예술 그 자체이다.

상대가 주는 영감과 아이디어가 나와 공명하는 순간, 타투는 더욱 특별한 예술이 된다. 새겨지는 순간까지도 서로에게 강렬한 자극이 된다. 그것은 어쩌면 살아갈 용기를 주기도 하고, 강력한 동기 부여가 되기도 하며, 때로는 죄책감을 가지게

하고, 삶의 무게를 상기시키기도 한다. 완전히 새로운 경험, 그것을 예술이라고 칭하지 않으면 뭐라고 해야 할까.

타투 스티커가 유명세를 탄 건 오래되지 않은 일이다. 한국에서 문신이라는 문화가 수면 위로 떠오르기 시작한 지 10년도 안 됐지만 타투 스티커가 긍정적인 영향력을 전달한 것은 틀림없다. 문신이라고 하면 어쩐지 화려한 용이나 잉어(?)가 생각나는 사람들이 아직도 많은 것처럼, 대중들이 타투를 단지 '타투' 그 자체로 인식하기까지는 오랜 시간이 걸렸다. 더 많은 사람들이 타투의 존재를 인정하기까지 그렇게 오랜 시간이 걸린 것이다.

그래서 내가 디자인한 타투 스티커를 보고 찾아오신 손님이 더욱 특별하게 다가왔다. 질환으로 타투를 할 수 없거나 개인 사정으로 타투를 할 수 없는 사람들에게 스티커는 잠깐의 만족을 주기도 했지만, 타투에 대해 오랫동안 고민하던 사람들에게 큰 도움이 된 것이다. 평생 함께하는 만큼 고민이 클 수밖에 없는 법. 그렇기에 나는 스티커 디자인을 더욱 과감하게, 나의 색채가 드러나게 제작했다. 스티커지만 또 하나의 내 작품이라는 생각으로 말이다. 그런 내 디자인을 보고 찾아오신 손님들을 만날 때면 너무 기쁘고 행복했다. 나와 맞는 감각과 스타일은 작업의 효율과 만족도를 더욱 높였다.

촛농이 흘러내리는 초 그림 타투를 요청받고 자연스레 물

었다. 왜 이런 선택을 하셨는지 평소보다 더 궁금했다. 내가 의도한 양초의 의미는 두 가지였다. 'Melting Summer'라는 주제와 더불어 지구가 뜨거워 녹아내린다는 환경적 의미까지 포함한 것이다. 하지만 손님은 전혀 새로운 이야기를 꺼냈다.

어둠을 밝히는 양초

그는 나의 디자인을 보고 '빛'을 느낀 것이다. 녹아 사라져 가는 모습보다는 도리어 희망이 보였다는 게 놀라웠다. 그가 전하는 진심 어린 마음에 어쩐지 나까지도 따뜻했다. 타투 작업을 하면서 언제나 새로운 이유는 이것이다. 받는 사람들에게도 타투는 자신의 예술성을 표현하는 일환이기 때문이다. 그 의미도 기억도 하물며 표현되는 선의 굵기 하나하나까지도 사람마다 완전히 다르다. 내 디자인이 그에게 가 새로운 의미로 완성되는 것이다.

어둠을 무서워하는 그에게 불을 밝혀 준다는 의미는 나에게도 새로운 의미가 되었다. 누군가에게는 한 편의 시가, 다른 이에게는 한 장의 그림이 전혀 다른 의미가 되는 것처럼 우리에게는 타투가 그랬다. 나는 그에게 영원히 꺼지지 않을 불을 남겨 주고 싶었고 그도 나의 손을 통해 영원히 따뜻할 빛을 받고 싶었던 것이다.

누구에게나 어둠이란 두려운 대상이다. 두려움은 사람을 좀먹는다. 우리는 때때로 캄캄한 벽에 부딪힌다. 누군가는 잠깐 헤어나오는 법을 잊어버리기도 한다. 끝없는 두려움에 가라앉을 때도 있다. 하지만 반드시 어둠을 뒤로하고 벗어나야만 하는 때가 온다. 스스로를 위해서라도.

어둠이 무서워 엉엉 우는 어린아이처럼 울고 싶을 때도 있다. 모두가 그럴 것이다. 나에게도 그런 날들이 있다. 불도 못 끄고 떨면서 자던 어린 내가 가끔, 생각날 때도 있다. 내 마음이 그 어린 시절처럼 옴짝달싹할 새도 없이 얼어붙으면 나는 어떤 생각을 해야 할지도 알 수 없어진다. 끝없는 어둠이, 막연한 불안감이 나를 옥죈다. 그렇게 어둠이 두려울 때, 나는 가만히 생각해 본다. 작은 양초와 따뜻한 불씨를 가만히, 떠올려 본다.

그에게는 적어도 우리가 함께 새긴 양초가 작은 위로가 될 수 있지 않을까? 마치 나에게 그런 것처럼.

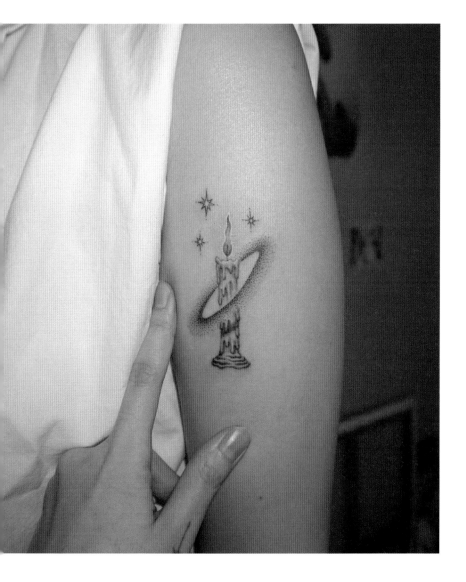

다이빙

"등의 날갯죽지 부근에 가로세로 0.6센티미터 정도 되
는 동그라미 모양의 점이 있습니다. 이 점을 중심으로 작업을
하고 싶어요. 저는 하고 싶은 게 많은 사람입니다. 특히 무언
가를 계속 배우고 창작하는 것을 좋아합니다. 다양한 시각에
서 세상을 바라보며 힘있게 살고 싶어요. 제 등에 있는 까만
점을 중심으로 해서 저의 이런 삶의 자세를 표현할 수 있는 그
림이면 좋을 것 같습니다. 컬러나 라인, 명암의 유무는 중요하
지 않습니다. 굉장히 추상적이긴 하지만 그래서 더더욱 판타

님께 작업받고 싶습니다."

메일을 읽고 나는 짜릿한 기분이 들었다. 어떻게 완성될지 나도, 받으시는 분도 모르는 그림. 재미있을 것 같았다. 도전해 보고 싶었다. 동시에 어떤 디자인이 나올지도 모르는데 나에게 맡겨 주다니, 그만큼 나를 신뢰하고 있다는 생각에 정말 감사하고 영광스러웠다. 기대에 부응하고 싶은 마음, 더욱더 멋지게 작업해 드리고 싶은 마음이 커졌다.

관상학의 영향인지 우리나라 사람들은 얼굴이나 몸에 있는 점을 좋지 않게 보는 편이다. 사실 관상학적으로 보면 점 자체가 좋지 않다고 하기도 하고, 점 중에서도 좋은 점, 나쁜 점이 있다고 하기도 한다. 그보다 단순히는, 우리나라 사람들은 점 자체가 하나의 '티'라고 생각하는 경향이 있다. 그래서 레이저 시술 등을 통해 이러한 점을 제거하는 것이 일반적이었다면, 최근에는 타투로 점을 커버업 하는 경우가 많아졌다. 나아가 점을 굳이 가리려고 하기보다는 타투와 함께 작품으로 보일 수 있도록 위치를 잡거나 점을 활용해 그림이 완성되는 방향으로 원하는 분들도 많이 늘었다.

나는 이 작은 점을 이용해 어떤 디자인을 하면 좋을지 고민했다. 무언가를 계속 배우고 창작하는 걸 좋아하고, 또 다양한 시각에서 세상을 보며 살고 싶다는 그녀의 바람을 그대로 표현하고 싶었다. 무한한 우주가, 나선형의 은하수가 떠올랐다.

인류는 끊임없이 우주를 탐구하지만, 우리가 알 수 있는 건 우주의 극히 작은 일부분일 뿐이다. 나는 블랙홀을 중심으로 나선형의 팔과 그 중심을 향해 힘차게 뛰어드는 사람을 상상했다. 블랙홀에 빠지면 어떠한 물질도, 심지어 빛조차 그곳에서 다시 나올 수 없다고 말한다. 물론 어디까지나 이론일 뿐이다. 실제로 블랙홀에 들어가 본 사람은 아무도 없기 때문이다. 그럼에도 모든 위험을 무릅쓰고 블랙홀에 다이빙하는 용기는 그녀가 추구하는 삶의 자세와 맞닿아 있었다.

사람은 누구나 자신의 미래에 어떤 일이 일어날지 모르는 상태로 살아간다. 그렇다고 해서 두려움에 아무것도 배우지도 시도하지도 않고 살아간다면 존재의 이유가 무색해지는 거라고 생각한다. 그녀가 지금처럼 용감하게, 하고 싶은 일은 뭐든 도전하며 살아가길 바란다.

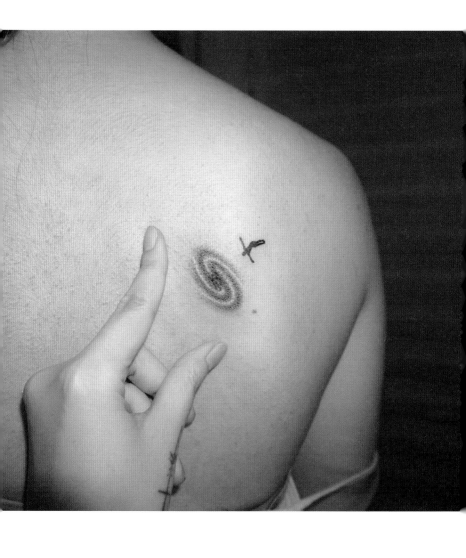

사무량심

외국인 손님의 경우, 보통 여행이나 출장으로 한국에
왔을 때 타투도 받고 가는 경우가 많다. 그만큼 타투가 한국
에서 급부상하고 있는 관광상품이 되면서 한국에 가면 타투는
꼭 받아야 한다는 인식이 알음알음 생겼다고 한다. 경제적으
로 여유가 있는 분들은 여행이나 출장 때문이 아니라 오로지
타투를 받기 위해 한국에 방문하는 경우를 종종 보게 되기도
하니 말이다.

홍콩에 살고 있는 한 여성분이 크리스마스 시즌에 한국에

갈 예정이라며 예약을 하고 싶다고 메일을 보내왔다. 그녀는 메일에 기존에 받은 타투 사진을 몇 장 첨부하며 그와 잘 어우러지는 컬러풀한 작업을 받고 싶다고 했다. 곧장 예전에 잉크를 물에 떨어뜨렸을 때 무수한 실타래가 춤을 추는 듯이 퍼지는 모습을 몇 차례 작업한 것이 기억났다. 잘하면 정말 멋진 모양이지만, 그만큼 원하는 느낌을 내기가 까다로운 작업이었다. 그녀는 새기고 싶은 타투 문양의 사진을 첨부하며 네 개의 단어가 들어갔으면 좋겠다고 했다.

Metta, Karuna, Mudita, Upekkha

생소한 단어들이었다. 영어 같지는 않고. 궁금해서 검색해보니 'The Four Brahma Viharas', 그러니까 '사무량심 ^{Brahmaviharas}'이라는 뜻이었다. 사무량심은 불교의 가르침으로, 진정한 사랑에 담겨 있는 정서적 균형이란 의미를 담고 있다고 했다.

자慈·비悲·희喜·사捨, 이렇게 네 가지 요소로 구성된 무량심을 의미하는데, 자무량심^{Metta}은 모든 것에 즐거움을 주려는 마음, 비무량심^{Karuna}은 자비심으로 상대를 고해에서 건져내어 해탈의 낙을 얻게 하려는 마음을 뜻했다. 희무량심^{Mudita}은 사람들로 하여금 고통이 사라지고 기쁨을 느끼게 하려는 마음으로 다른 이들이 행복해할 때 진실로 기뻐하는 정신적인 상태를 말하고, 사무량심^{Upekkha}은 모든 것을 평등하게 보고 차별을 두지 않

으려는 마음을 뜻했다.

이 네 가지 요소들은 서로 관계를 맺으며 함께 존재한다고 한다. 즉, 한 가지라도 빠지면 완전한 의미의 사랑이 아니라는 것이다. 마음에 깊은 수양을 쌓아야만 얻을 수 있는 덕목이라는 생각이 들면서 나 자신을 한참이나 멍하니 돌아보게 되었다. 그동안 나는 진정한 사랑을 얼마나 베풀었을까.

예약일에 그녀가 찾아왔다. 컬러, 사이즈, 위치 등에 대해 의논하고 펜으로 팔에 스케치를 했다. 다채로운 색감의 선들로 과감하게 팔을 휘감고, 중간 중간에 'Metta', 'Karuna', 'Mudita', 'Upekkha'를 새겼다. 진정한 사랑에 담긴 정서적 균형을 우리도 언젠가는 갖출 수 있을까? 한 글자 한 글자 몸에 새길 때마다 그녀의 마음에도 함께 새겨졌을, 그리고 그녀 덕에 나 또한 마음속 깊이 기억하게 된 이야기, 그러니까 사무량심을 말이다.

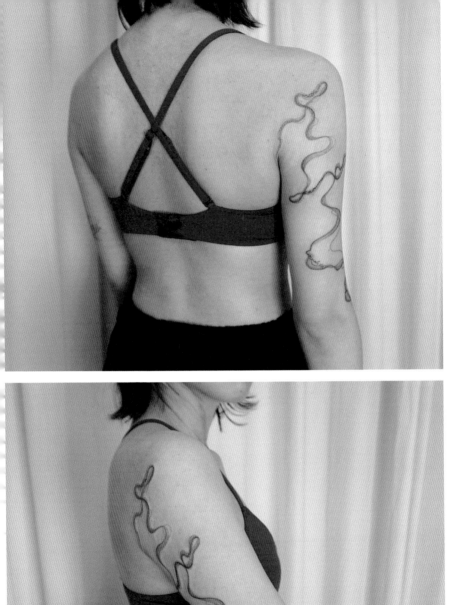
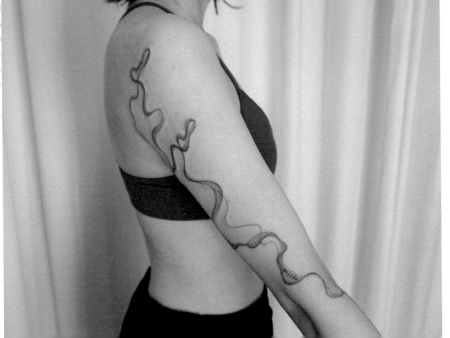

어떻게 지내나요

오래전 일이다. 메일을 한 통 받았다. 한국 타투이스트들의 작업을 좋아해서 매년 타투를 받으러 한국에 온다는 홍콩 분이었다. 장문의 메일을 읽으며 나는 어떻게 위로의 말을 건네야 할지 말문이 막혔다.

그녀는 병원에서 간호사로 일하고 있는데, 아이러니하게 환자이기도 했다. 희귀병에 걸려 매주 주사를 맞아야 한다고 했다. 병명도 생소한 일종의 뇌 질환이었다. 매주 맞던 주사도 이제는 소용이 없게 되었다는 의사의 말에도 그녀는 씩씩했

다. 친구들과 가족이 있기에 행복하다고, 끝까지 포기하지 않고 잘 살아 보겠다는 다짐을 타투로 새기고 싶다고 했다.

책임이 막중했다. 그녀가 좌절하지 않고 힘을 낼 수 있었던 건 곁에 있는 사람들 덕분이다. 언제나 그녀에게 따뜻한 손을 건네어 줄 사람들이 있다는 걸 표현하고 싶었다. 온종일 생각에 잠겼다. 그러다 문득, 예전에 어디선가 등산을 하는 두 사람의 사진을 본 기억이 났다. 가파른 산의 정상에 먼저 오른 사람이 손을 내밀어 뒤에 올라오는 사람을 끌어 주는 모습이었다. 사진을 보고 많은 생각이 들었다.

나는 직사각형에 함께 정상에 오르는 두 사람의 이미지를 넣었다. 두 사람이 충분히 부각될 수 있도록 두 사람은 컬러로, 그 주변은 흑백으로. 그녀에게 내 의견을 말하니 좋다고 했다. 대신 그 그림에 글을 추가하고 싶다고 했다.

"Be strong in your faith."
– ⟨Colossians⟩, 2:7

"그 안에 뿌리를 박으며 세움을 입어 교훈을 받은 대로 믿음에 굳게 서서 감사함을 넘치게 하라."
– ⟨골로새서⟩, 2장 7절

궁금한 건 꼭 찾아봐야 하는 나다. 여기서 골로새서는 쉽게 말해 사도 바울의 옥중서신이라고 한다. 바울이 옥중에서 로

마 황제의 재판을 기다리며 2년 동안 연금 생활을 할 당시 기록된 편지들인데, 당시 사도 바울은 혼합주의적 색채가 강해 이단들이 난무하는 골로새 지역의 교회를 향해 오직 예수 그리스도만이 유일무이한 구세주시라는 사실을 가르치면서 성도다운 삶을 살도록 격려했다고 한다. (부디 이 글을 읽는 누군가의 기분이 언짢지 않길 바란다. 종교가 없는 사람들에겐 다소 거북할 수도 있다고 생각한다. 단지 타투 과정의 이해를 돕기 위한 설명이다.)

솔직히 말해 쉬운 작업은 아니었다. 글씨를 블랙으로 작업했다면 보다 손쉽게 마무리되었겠지만, 그게 어디 마음처럼 되겠는가. 시각적으로 흰 글씨가 예쁠 것 같다는 생각에 욕심을 내기로 한 것이다. 아주 작고 가는 선의 글씨들만 남기고 배경을 칠하는 작업은 꽤나 어려웠다. 여러분이 타투에 대해 어느 정도까지 이해하고 있는지 모르겠지만, 타투는 여느 그림과 다르다. 나도 타투를 시작하고 나서야 알게 되었지만, 신경 써야 할 것이 한둘이 아니다. 이를테면 아크릴이나 유화 물감은 그림을 모두 완성시킨 뒤 그 위에 흰 물감으로 글씨를 덧써도 깔끔하게 마무리가 됐을 것이다. 반면 타투는 최대한 어두운색의 잉크부터 밝은색 순서대로 작업하는 게 안전하다. 마르지 않은 수채화 물감처럼 서로 섞여 탁해지기 때문이다.

작은 사이즈임에도 불구하고 시간이 제법 오래 걸렸다. 다행히 작업 직전에 먹은 진통제* 덕인지 그녀는 많이 아파하지 않았다.

그녀는 고맙다고 인사했다. 그리고 다음에 또 보자고 말했다. 그녀가 작업실을 떠난 뒤 나는 괜스레 울고 싶어졌다. 저토록 생명력이 넘치는 그녀에게 허락된 시간은 너무 짧았으므로. 사람은 누구나 때때로 죽고 싶다는 생각을 한다. 나도 예외는 아니다. 왜 세상엔 살고 싶어도 죽어야 하는 사람이 있고, 죽고 싶어도 살아야 하는 사람이 있는 걸까. 아무 생각 없이 흘려보내던 하루가 그날따라 참 길었다.

그녀를 본 지도 2년이 훌쩍 지났다. 그녀는 어떻게 지내고 있을까. "다음에 또 보자"며 환히 웃던 그녀의 보통의 하루가 궁금해지는 날이다.

* 피부과 의사 선생님께 여쭤본 적이 있는데, 작업 전에 타이레놀은 먹어도 괜찮다고 하셨다. 대신 아스피린은 안 된다고.

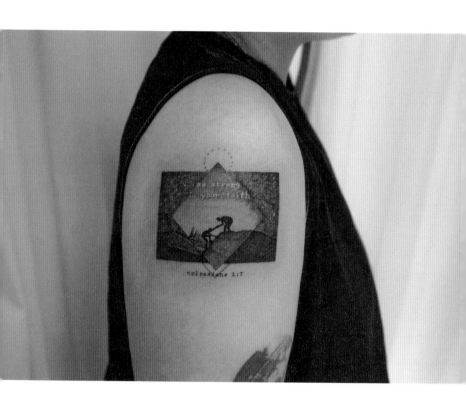

Part 3

내가 사랑한
작업들

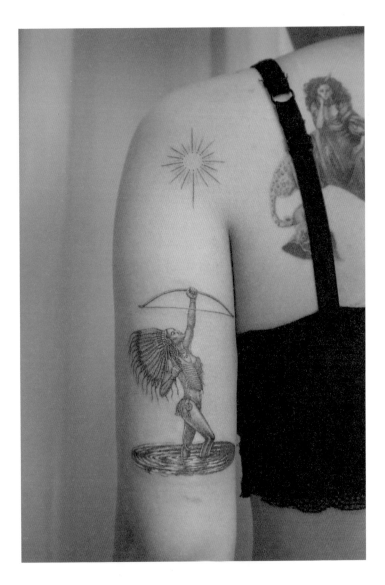

강인한 여성이 되기를

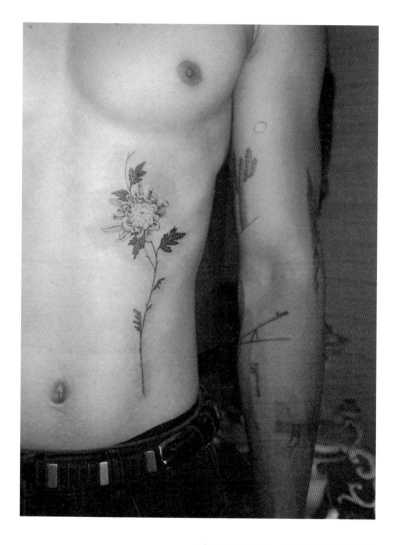

다 아문 타투들, 그리고 미래의 나에게

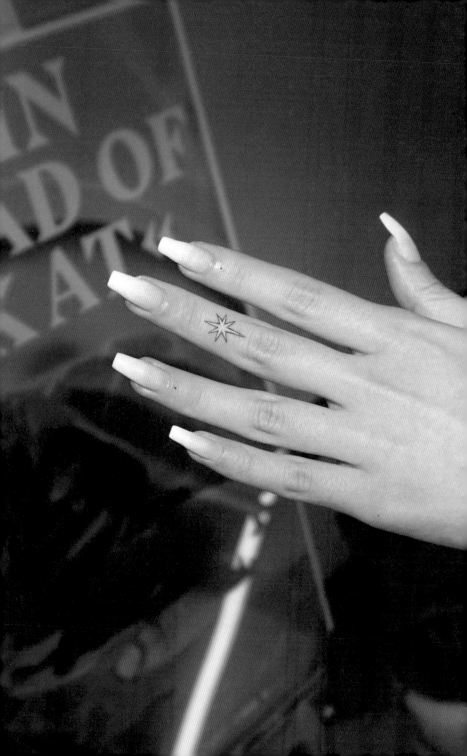

당신은 빛이 납니다

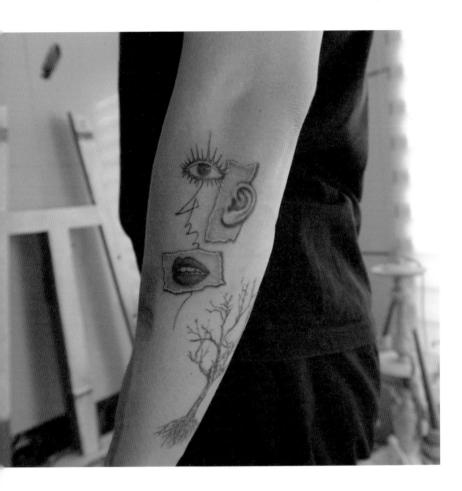

<빌린 입>, 이민휘
좋아하신다는 노래를 듣고 그려 드린 그림

선과 점
그녀가 데려온 아기가 계속 울어
작업 내내 동요를 불러 주어야 했다.

숲을 준비하는 소녀에게
그녀는 다양한 아티스트들에게 받은 나무들로 숲을 만들었다.
나는 가장 가운데에 새기겠다고 욕심을 부렸고,
실제로 그녀의 등 한가운데는 내 차지가 되었다.

야자수는 볼 때마다 기분이 좋아진다.
그에게도 힘이 날 수 있는 그림이길.

언제나 밝게 비춰 주길,
사랑하는 나의 친구에게

영양제 챙겨 먹어

손톱달
자라지 않는 손톱 아래 손톱달,
그리고 달 아래 핀 붉은 꽃

독일에서 만난 아저씨
흉터를 원동력 삼아 앞으로 나아가는 로켓

Proust Effect
특정한 향기를 맡았을 때 떠오르는 추억, 그 시간과 공기

NOVO X NIKE
존경하는 아티스트 NOVO 오빠께.
나이키와 협업 때 만들어진 라벨을 그대로 새겨 드렸다.

She
지혜로운 여성이 되기를!

You know?

변덕이 심한 친구에게

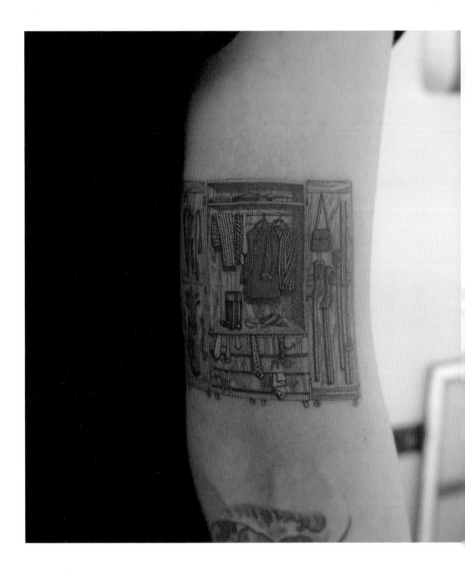

Fornasetti
포르나세티의 작업을 항상 해 보고 싶었는데, 마침 의뢰해 주셔서 기뻤다.

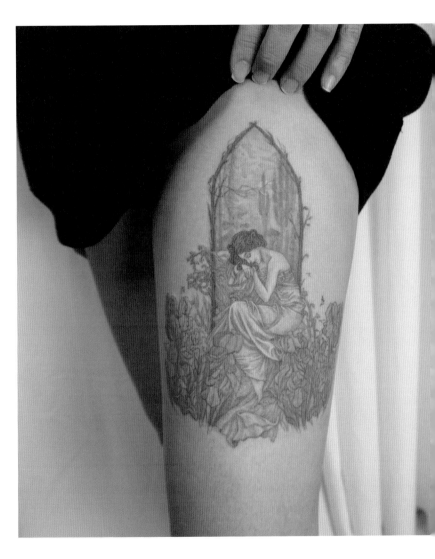

Alphonse Mucha

알폰스 무하의 작업을 허벅지에 맞게 재구성해 새겨 드렸다.

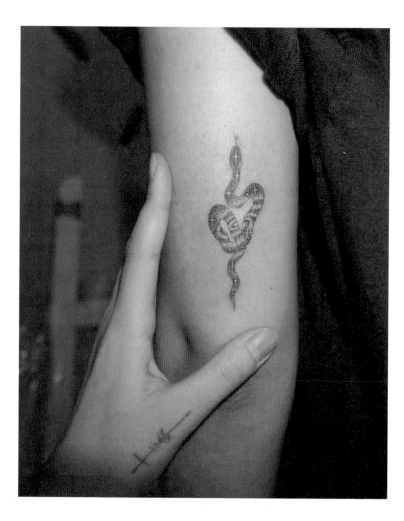

뱀

새로운 시작

Peace Maker

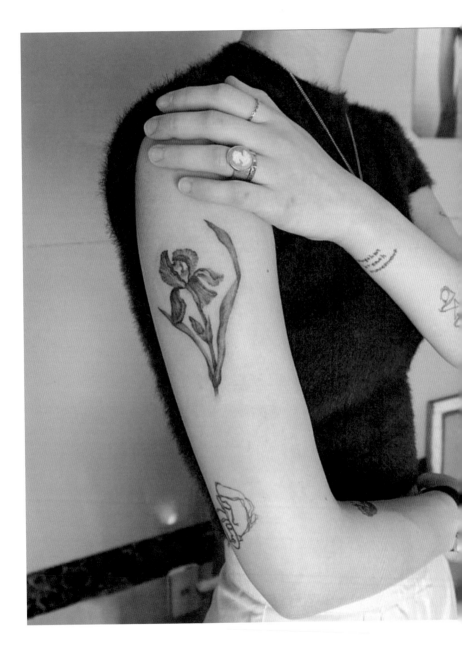

의미를 담아
늘 직접 그린 그림을 새기는 친구.

타투의 현재와 미래

내가 타투이스트로서 내 이름을 드러내고 글을 쓰는 것은 사실, 아주 위험한 일이다. 바늘로 피부 표면에 상처를 내 잉크를 흘려 새기는 행위는 우리나라에서는 의료 행위로 간주된다. 피어싱, 반영구 문신(눈썹, 아이라인 문신 등)도 마찬가지다. 한마디로 나는 의료법을 위반한 사람이다. 게다가 이 일은 직업으로 인정이 되지 않아 소득 신고를 할 수 없기에 나는 탈세를 하는 것이나 마찬가지인 셈이다. 즉, 이 책은 내가 의료법을 위반했고 탈세를 했다는 증거가 된다.

그럼에도 불구하고 나는 글을 쓰기로 결정했다. 타투가 의료 행위가 아닌 미용 목적의 시술로서 합법화되길 간절히 바라기 때문이다. 내 목소리가 타투를 더욱 양지로 끌어올릴 수 있을지도 모르니 말이다.

최근 일본 법원에서 의사 면허가 없는 타투이스트에게 무죄 판결을 내리면서 우리나라는 전 세계에서 유일하게 타투가 불법인 나라가 되었다. 미국에서도 90년대 말까지 감염 위험 때문에 타투 시술은 불법이었다. 한국에서도 마찬가지다. 우리나라 의사 협회는 타투의 위험성을 근거로 자격증을 가진 사람에게만 타투를 할 자격을 줘야 한다고 주장한다.

현재 국내 타투 시술자는 2만 명으로 추산되지만, 그중 의사 면허를 가진 합법적인 타투 시술자는 손에 꼽을 정도다. 의사 면허가 있는 사람들 중에 타투 시술을 하는 사람은 거의 없다는 뜻이다. 게다가 병원 내에서 행해지는 시술이라고 모두 합법인 것도 아니다. 대부분의 병원이 반영구 문신사를 고용해 대신 시술을 시키고 있기 때문이다.

나는 타투 시술이 위험하지 않다고 주장하는 것이 아니다. 타투 시술을 할 때 사용되는 일회용 위생기구는 반드시 한 번 쓰고 버려야 한다. 모든 다회용 장비는 꼼꼼하게 소독하고 관리해야 한다. C형 간염 환자가 타투를 받았던 바늘을 다른 사람에게 쓰면 감염이 될 수 있고, 혹은 시술자가 그 바늘로 자신의 손이나 팔을 깊게 찌를 경우에도 감염될 수 있다. 반대로 질병에 걸린 시술자가 실수로 시술을 하다 다른 이에게 옮기게 될 수도 있다. 아주 위험하고, 끔찍한 일이다. 하지만 다행인 것은, 아직 전 세계적으로 타투를 통해 에이즈, B형 간염, C형 간염 등이 감염되었다는 사례가 없다는 점이다. 타투 시

술자들은 위험성을 제대로 인지하고 더욱 조심하면서 타투 시술을 진행하고 있는 것이다.

그렇기에 타투 시술이 더욱 체계적이고 공적인 관리하에 있어야 한다고 생각한다. 불법 시술이라는 명목하에 음지로 숨어들기만 한다면 위생적인 관리가 뒷전이 될 수도 있다. 타투를 받고자 하는 사람들이 점점 늘어남에 따라 시술자들도 함께 증가하고 있다. 음지의 문화로 치부하고 덮어 버리기에 타투 산업은 너무 커졌고, 너무 공공연하고, 너무 자연스러워졌다.

이제 타투는 단순히 어떠한 특정 집단을 상징하거나 떠올리게 하는 시술을 넘어서 예술로서도 인정을 받고 있다. 십여 년 전만 해도 우리나라는 외국의 타투 작업을 카피하는 경우가 많았고, 유명인의 타투를 따라 하는 정도의 수준이었다. 그러나 최근에는 개인의 개성과 의미, 취향이 반영된 타투를 원하는 사람들이 늘고 있다. 거기다 섬세한 손기술이 국민성인가 싶을 만큼 한국에는 눈에 띄게 섬세하고 개성 있는 타투이스트들이 많다. 놀랍게도 뉴욕 중심지의 가장 핫한 타투 스튜디오의 타투이스트들도 한국인이다.

몇 년 전부터 SNS를 통해 한국의 타투가 전 세계로 알려지면서 타투에도 한류의 바람이 불기 시작했다. 해외 유명 타투 샵에서 한국 타투이스트들에게 끊임없이 러브콜을 하고, 외국

인들도 한국에 방문하여 타투를 받는다. 오로지 타투만을 위해 방문하는 외국인들도 있다.

하지만 이런 현상이 꼭 좋게만 보이진 않는다. 국내에서는 아티스트로 인정받기는커녕 범법자일 뿐이고, 직업으로도 인정되지 않는다. 당연히 신용 거래에도 어려움이 따른다. 무엇보다 견디기 힘든 건 사람들의 안 좋은 시선이다. 국내에서 인정받지 못하는 타투이스트들의 탈출구는 결국 해외로 가는 것뿐이다. 그렇다고 그것이 완벽한 탈출구도 아니지만 말이다.

그동안 타투이스트들은 한국의 타투 합법화를 위해 노력해왔다. 수요는 점점 더 늘어가는데 의사 면허를 가진 타투이스트는 단 몇 명뿐. 이 수요를 어떻게 감당할 수 있을까? 결국 국내 타투이스트들은 더욱 더 음지로 숨어들 것이다. 게다가 짧은 경력을 가진 시술자의 알음알음 식의 제자 양성은 갈수록 더 큰 문제를 야기할 것이다. 결국 타투 시술을 반대하고 제재만 할 것이 아니라 타투 시술의 새로운 타개책을 찾아야 한다고 생각한다. 그것이 바로 자격증 제도이다.

의료계가 주장하는 비위생적이고 불법적인 시술을 근절하기 위해선 앞서 말했듯 체계적이고 공적인 관리가 필요하다. 영국에서는 의사 면허가 있더라도 타투 시술 자격증을 따야 하며, 미국에서는 41개 주에서 문신 관련 자격증 또는 면허증 제도를 운용하고 있다. 타투가 위험한 시술이라면 한국 또

한 자격, 면허 제도를 만들어 체계적인 위생 교육과 기술 교육을 실시해야 한다. 이렇게 된다면 우려되는 타투 시술의 문제점 대부분은 해결될 것이다. 또한, 타투 업계에서는 이렇게 타투 산업이 양성화될 경우 22만 명의 추가 일자리가 발생할 것이라고 추정한다.

웃긴 말이지만 속 시원하게 세금 한 번 내 보고 싶다. 타투는 이미 내 생활이니까, 나를 이루는 가장 중요한 것 중 하나인 타투를 인정받게 하고 싶다. 타투이스트로서 인정받고 싶어서, 속 시원히 말 한 번 하고 싶어서, 그래서 글을 썼다. 앞으로도 나는 대한민국에서 타투이스트로 살고 싶으니까.